高职高专**数字媒体与动画设计类专业**规划教材

分镜头设计

胡 克 主编
叶剑光 副主编

化学工业出版社

·北京·

本书按照分镜头设计职业规划、了解分镜头设计技法、分镜头设计技法训练、分镜头设计综合实训以及优秀分镜设计欣赏五个模块展开，从分镜头的入门基础，到完整的风景头设计与绘制，使用了数个经典实例来引导读者一步一步了解这个课程，并以通俗的文字、生动的描述，全方位系统并深入浅出地讲解分镜头设计的基本概念、功能、技法、构图、镜头调度以及实战技巧等，以培养和提升读者的综合应用能力，快速达到优秀分镜头设计师的从业标准。

本书可作为高职高专相关专业教学用书，也可以作为广大影视设计和动画爱好者、动画分镜头设计操作员等人员的自学教程和参考书。

图书在版编目（CIP）数据

分镜头设计/胡克主编．—北京：化学工业出版社，2015.3

高职高专数字媒体与动画设计类专业规划教材

ISBN 978-7-122-22898-7

Ⅰ．①分… Ⅱ．①胡… Ⅲ．①动画片-镜头（电影艺术镜头）-设计-高等职业教育-教材 Ⅳ．①J954.1

中国版本图书馆CIP数据核字（2015）第020019号

责任编辑：李彦玲　　　　　　　　　　装帧设计：王晓宇
责任校对：宋　玮

出版发行：化学工业出版社（北京市东城区青年湖南街13号　邮政编码100011）
印　　装：北京盛通印刷股份有限公司
787mm×1092mm　1/16　印张7½　字数185千字　2015年4月北京第1版第1次印刷

购书咨询：010-64518888（传真：010-64519686）　售后服务：010-64518899
网　　址：http://www.cip.com.cn

凡购买本书，如有缺损质量问题，本社销售中心负责调换。

定　　价：39.00元　　　　　　　　　　　　　　　　　　　　　　版权所有　违者必究

前言 FOREWORD

分镜头是导演将整个影片或电视片的文学内容分切成一系列可摄制的镜头的剧本，包括镜头号、景别、摄法、画面内容、对话、音响效果、音乐、镜头长度等项目，是导演对影片全面设计和构思的蓝图。而"分镜头剧本"又称"导演剧本"，是指将影片的文学内容分切成一系列可以摄制的镜头，以供现场拍摄使用的工作剧本。在影片拍摄或动画片的制作过程中，由导演根据文学剧本提供的思想与形象，经过总体构思，将未来影片中准备塑造的声画结合的银幕形象，通过分镜头的方式予以体现。导演以观众的视觉特点为依据划分镜头，将剧本中的生活场景、人物行为及人物关系具体化、形象化，体现剧本的主题思想，并赋予影片以独特的艺术风格，是为影片而设计的施工蓝图，也是影片摄制组各部门理解导演的具体要求、统一创作思想、制订拍摄日程计划和测定影片摄制成本的依据。

本书的编写旨在引导专业教师在分镜头剧本的设计当中，以任务教学法进行直观的训练，从介绍分镜头设计制作的技法及基础知识开始，重点通过影视短片、动画短片、广告短片作品等实训项目，让学习者直观生动地了解和学习分镜头的设计制作过程，提高各类分镜头设计的水平和能力，特别是实际设计操作的能力，并引导学习者养成正确的学习方法。本书在编写的过程中，力求做到内容到位、叙述简明、由浅入深、循序渐进、通俗易懂、图文并茂、实用性强等特点，以利于教学及自学时的参考。全书在概念认知的基础上，以任务式驱动为基本框架，以通俗易懂的案例为主线，所有任务都是实际工作环境中的典型工作环节。每个任务配有任务分析、参考案例、任务实施等。设计制作过程的步骤力求完整，并兼顾提示启发和引导学生的主动学习。

本书作者均为长期在学校从事数字多媒体制作教学的教师，具有较丰富的教学和教材编写经验。教材按新的体系结构和教学方法编写，在内容编排上由浅及深、循序渐进，充分考虑了教师授课和学生知识学习的需求，通过大量直观的任务和实训，让学习者能够迅速地掌握计算机多媒体的应用知识和基本操作，在实际应用范例的基础上实现"教""学""做"的统一。本书由胡克任主编，叶剑光任副主编，黄友镇、黄迅、姚嘉毅、张丽娟参编。由于时间仓促、水平有限，在编写过程难免存在一些疏漏与错误，恳请读者批评指正。

胡 克
2015年1月

目录 CONTENTS

模块一 分镜头设计职业规划
一、分镜头的概念……………………001
二、分镜头设计职业介绍……………003
三、分镜头设计风格…………………004

模块二 了解分镜头设计技法

任务一 了解分镜头的创作原理………013
一、分镜头剧本的含义和作用………013
二、分镜头剧本的绘制………………015
三、剧本语言向镜头语言转化………019
四、角色在视觉上的形象感…………019
五、画面设计节奏要求………………021
六、镜头组接的基本原理……………021

任务二 了解分镜头的创作流程………022
一、分镜头的设计流程………………022
二、分镜头创作流程中的专业名词…022

任务三 针对不同观众的分镜头
设计技巧…………………………023
一、受众是少年儿童…………………023
二、受众是青年群体…………………026
三、受众是成年人……………………028

模块三 分镜头设计技法训练

任务一 熟悉所使用的软件和工具……031
一、纸张………………………………031
二、绘画的工具………………………032
三、拷贝台……………………………033
四、利用计算机进行分镜头设计……033

任务二 分镜头绘画技法基础…………034
一、分镜头绘制要求…………………034
二、视点与角度………………………038
三、分镜头绘制过程案例分析………039

任务三 了解分镜头的视听语言应用…042
一、镜头语言基础知识………………042
二、综合运动镜头……………………049
三、镜头在影视中的画面处理技巧…049
四、镜头的构图技法…………………053
五、镜头中的轴线法则………………058
六、镜头的场景调度…………………061
七、镜头的时间掌握和节奏控制……064

模块四 分镜头设计综合实训

任务一 影视分镜头设计项目
综合实训…………………………069
一、影视分镜头设计的概念…………069
二、影视分镜头设计工作与
沟通方式……………………………069
三、影视分镜头设计效果的要求……070

分任务一 影视广告分镜头实训——
安踏广告分镜头脚本
设计………………………072
分任务二 影视广告分镜头实训——
尼康（NIKON）D7000
广告分镜头设计…………075
分任务三 《人为什么活着》大众
银行励志广告片…………078

任务二 动画分镜头设计项目实训……082
分任务一 为童话文学作品《奶爸》
片段设计动画分镜头……082
分任务二 动画广告《袋鼠的一家》
设计动画分镜头…………088
分任务三 《农民市场牌西红柿》
动画分镜头任务…………094

任务三——动态分镜头项目实训………100
分任务 为电影《同桌的你》中
片段创作动态分镜头…………101

模块五 优秀分镜头设计欣赏

参考文献

模块一
分镜头设计职业规划

一、分镜头的概念

分镜头即分镜头脚本，也叫作故事板（Storyboard）或摄制工作台本，是将影片的文学内容转化并分切成一系列可以摄制的镜头画面的一种剧本，将分镜头剧本视觉化后形成的画面，我们把它称为分镜头画面（图1-1）。

分镜头剧本是我们创作影视作品时必不可少的前期准备。分镜头脚本的作用，就好比建造楼房前绘制的图纸，是摄影师进行拍摄、剪辑师进行后期制作的依据和蓝图，也是演员和所有创作人员领会导演意图、理解剧本内容进行创作的依据。无论什么类型和领域的分镜头，都会有固定或特有的一些内容，如镜头号、景别、摄法、画面内容、台词、音乐、音响效果、镜头长度等等（图1-2）。

从表现形式的角度，分镜头可以细分为文字分镜头和画面分镜头。

文字分镜头是根据文学作品内容，以影片镜头的需要用文字的形式编制出每个镜头的编号、时间、内容、景别等。文字分镜头有以下两个作用。

① 给配音演员作为配音的剧本。

② 是画面分镜头绘制的依据，同时可成为整个剧组团队的参考手册。

画面分镜头是由导演或主创者以文学原著为基础，按照影片各个镜头或者文字分镜头的叙述需要绘制的画面草图（图1-3）。

分镜头的制作周期，影视动画一集分镜头的制作周期根据计划有长有短，平均26分钟左右的画面分镜头要完成一般需时3周左右。

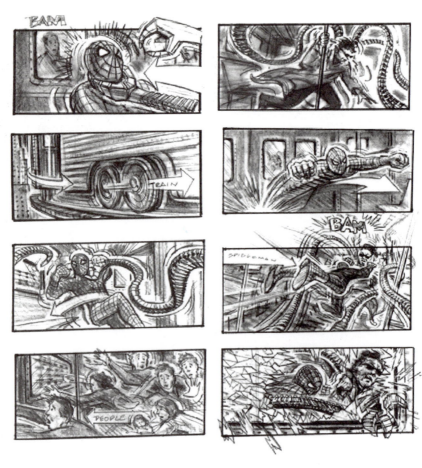

图 1-1 动画蝙蝠侠分镜头设计

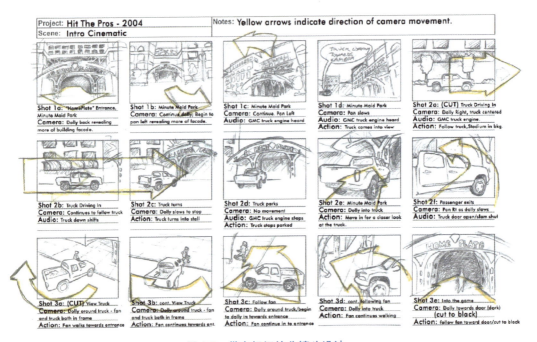

图 1-2 带有标记的分镜头设计

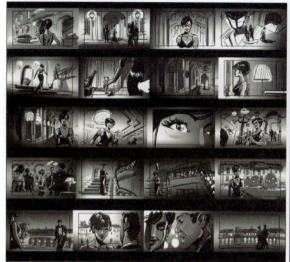

图1-3　画面分镜头

二、分镜头设计职业介绍

分镜头设计的职业应用领域涵盖了文化产品的大部分，包括电影、电视剧、广告片、动画片、游戏、多媒体互动演示、工业产品界面设计、互动情景设计、游乐项目的演示等等，在需要将抽象的文字进行连续性画面表现的场合，均有分镜头设计的用武之地。分镜头设计师在影视、动漫和广告制作公司的工作中都占有重要的地位，也是商业插画师的重要工作范畴。

想要成为一个分镜头设计师，必须了解和掌握行业对分镜头设计师的要求。

① 分镜头设计师主要参与宣传片短片、广告、视频短片等的前期创意，并负责美术效果图和分镜头的设计绘制。

② 分镜头设计师需要具有导演、传播、动画、后期、设计等相关专业的学习背景。

③ 分镜头设计师必须掌握影视视听语言，热爱影视创作，具备视频创意、创作的能力和经验。

④ 分镜头设计师需要具备Adobe Photoshop、手绘分镜、flash动画、三维动画、摄影等技能，或者熟练掌握上述技能中的至少两项，或某一项特别突出。

⑤ 分镜头设计师除了具有技术上的能力，还需要经常收集资料，有一定的作品储备。

小贴士 TIPS

分镜头雏形最早出现在文艺复兴时期，达·芬奇运用漫画的手法来说明他的创作观点。而现代分镜头，历史可追溯到20世纪30年代初，迪士尼公司需要大批量地生产动画片，创作影片时需要有计划地表现想法，迪士尼公司漫画家韦伯·史密斯在单独的纸张上绘制出角色和场景，把它们装订起来完整地讲述一个故事，并为其编制序列号，第一个故事板诞生了。

在1929年的《汽船威利》一片中，迪士尼公司开创了故事板。在后来的时间里，故事板发展成为迪士尼整个动画片制作标准流程的重要一环。1933年的迪斯尼短片《三只小猪》创建了第一个完整的情节串联图板。20世纪40年代初，在电影工业中，故事板发展成为一种有效传达导演意图、预览影片和规范制作的标准做法（图1-4、图1-5）。

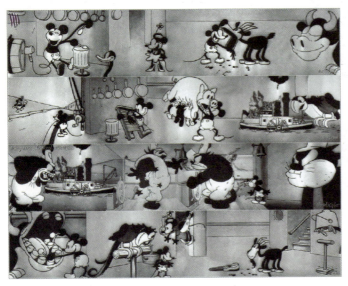

图1-4 《汽船威利》

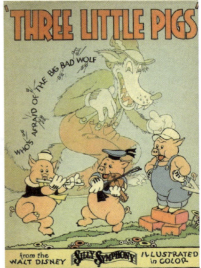

图1-5 《三只小猪》

三、分镜头设计风格

分镜头设计在将近一个世纪的发展过程中，被广泛重视，而它的绘画风格也在不断改变与发展。

随着计算机技术的迅猛发展，分镜头画面的表现已经不仅仅局限在静态视觉展示的状态，分镜头设计人员利用诸如Flash、Adobe Premier、Adobe After Effect、3DSMAX、Poser等软件将分镜制作成简单的模拟视频，成为影片的直观预览，这种方式常在需要高成本大制作中使用。

分镜头设计师要能适应分镜头项目的各种风格表现需要。分镜头常见类型如下。

1. 写实风格

写实风格的表现形式与现实生活接近，令视觉上具有亲切感，能在分镜中直接解读和评价角色及背景的关系（图1-6）。

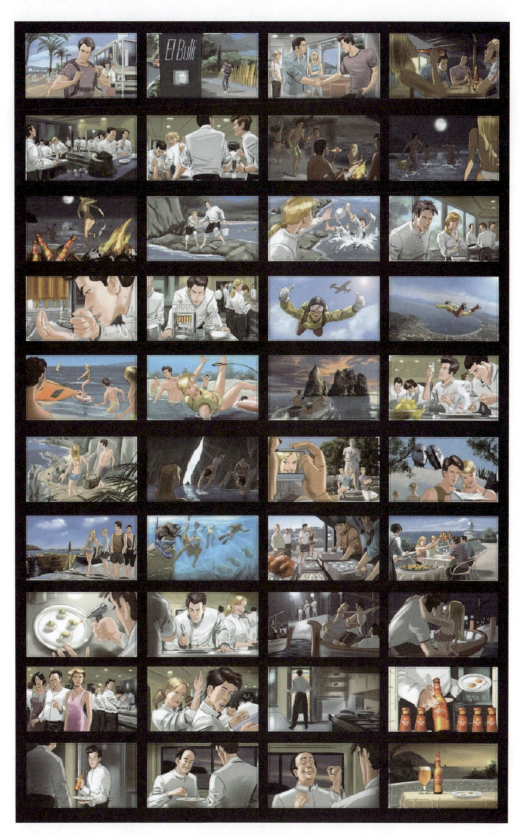

图1-6 写实风格分镜头

2. 夸张风格

在动画片分镜头创作中,通过夸张和卡通拟人化的表现,使动画风格倾向更强,表现更丰富(图1-7)。当然在夸张的绘画风格当中,风格也根据地域与人们的喜好有所区别。例如美国市场充斥着夸张的肌肉、形体和动作,而欧洲风格却比美国风格收敛很多;像法国分镜头的风格偏向于浪漫和幽默。亚洲的分镜头绘画风格偏向于现实,而画面更为细致,叙事节奏也不同于欧美,对细节的要求近乎于苛刻等。

图1-7 夸张风格分镜头

3. 其他风格

有时候影片的制作方,会根据作品的需要提出创作独特的分镜头效果,例如版画效果、油画效果、水彩效果等等。所以作为分镜头设计学习者,需要不断丰富自己的绘画手段,我们经常看到以下五类画面绘制风格。

(1)黑白墨水 简洁干净的黑白墨水稿,是比较通用的稿件,如果不清楚委托方的喜好,使用这种形式的分镜头脚本是比较保险的方法(图1-8)。

图1-8 黑白墨水绘画分镜头

（2）彩色工具　如果委托方需要向客户提案，例如商业广告类的分镜头作品，彩色分镜头脚本是最好的选择，不过设计师需要把大量时间花在上色上，所以设计师也要掌握各种色彩创作工具（图1-9）。

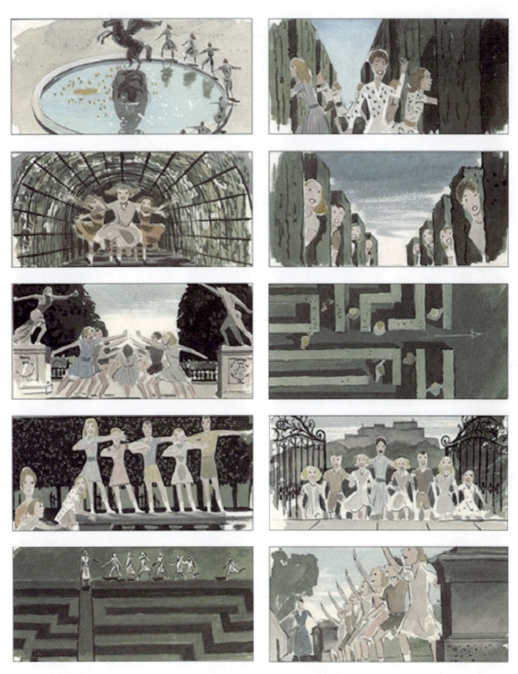

图1-9　电影《音乐之声》分镜头

（3）灰色调　灰色调介乎于前面两种风格之间，在大多数情况下，画面使用灰色调已经足够表现影片要求了，通常需要向客户提案的分镜头作品也够用了。而且有时候，灰色调更适合展示，因为这样，客户就会把精力集中在故事本身，而不是绘画的细节（图1-10）。

THE H-BOMB HEIST: a storyboard sequence

In anticipation of a million-dollar pay-off, Spectre agent Angelo has just...

hijacked a N.A.T.O. Vulcan aircraft with H-bombs. He spots underwater landing...

strip, crashes plane in sea off Nassau. Windshield is momentarily obscured as...

Angelo's plane bounces twice from the impact of the bizarre landing. But...

all clears up as the plane settles on the surface of the sea. Coolly...

Angelo, who has already killed the N.A.T.O. crew, pulls a lever. The...

wheels come down.

Then Angelo, the merciless monster, opens the bomb hatch.

Suddenly the water pours in and floods the plane...

including the cockpit, immersing the dead bodies of the Vulcan crew.

The Vulcan begins to sink below the briny surface (gad!) and...

settles forever on a hard-coral floor forty feet below. But above...

the Disco waits on the surface, then glides into position over the plane...

as Disco's underwater hatch opens. Here comes bad news for Liberty and Justice.

The wicked Largo, Spectre agent, in breathing apparatus, emerges from hatch.

Angelo operates the canopy-explosion mechanism in the shanghaied aircraft...

and the canopy is blown off the submerged Vulcan. Boom! Splash! Then...

Angelo turns to unfasten his safety harness so he can get out and be paid...

while Largo (don't trust him) swims toward the plane with powerful strokes.

As Angelo, completing his evil coup, tries to extricate himself, old...

Largo reaches the plane. Is he there to help his trusted cohort? Well...

he reaches down to Angelo in a congratulatory gesture, then draws...

a knife and cuts Angelo's intake tube, watching him drown. Triumphant...

Largo motions his crew to come and get the bombs. Good-bye, Angelo.

图1-10 灰色调电影分镜头设计

（4）不同笔触　有时候为了画面丰富，在黑白墨水稿的基础上，可以运用不同粗细的笔触，达到更为准确的视觉效果（图1-11）。

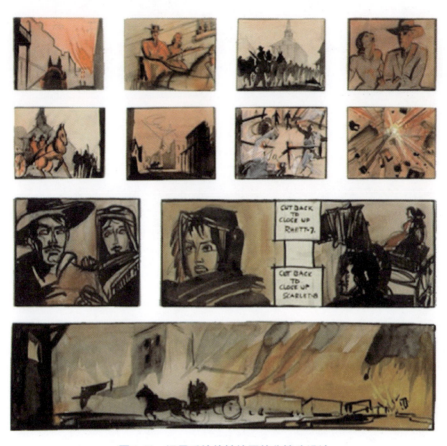

图1-11　运用手绘笔触绘画的分镜头设计

（5）混搭　运用墨水和铅笔，画出混搭的风格，这种方法非常容易操作，感觉比较写意，而且效果也相当不错，比较适合电影分镜头等大工作量的分镜头绘画（图1-12）。

图1-12

图1-12 综合工具绘画分镜头

课后练习

1. 以写实风格或者卡通风格为重点，对分镜头设计进行资料收集。
2. 对收集得来的分镜头进行临摹（图1-13、图1-14）。

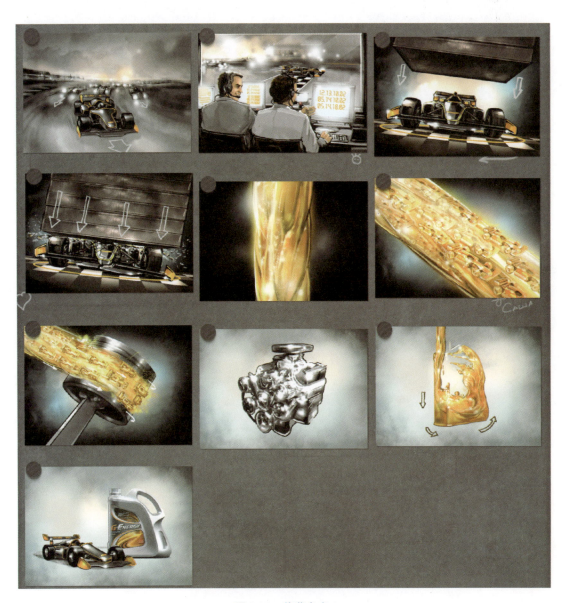

图1-13　临摹参考1

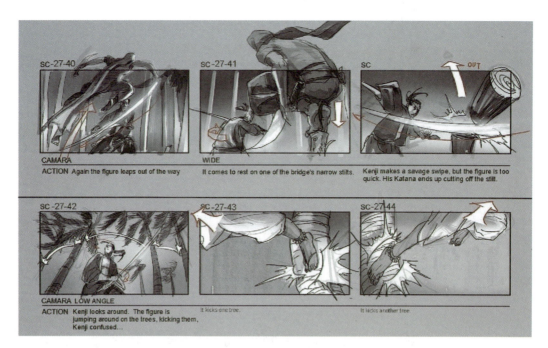

图1-14 临摹参考2

模块二 了解分镜头设计技法

学习导读：本部分内容主要要求了解影视作品在分镜头设计上所使用的主要设计技法种类，并且能熟练掌握这些技法，在后续模块的项目中进行应用。

任务一 了解分镜头的创作原理

一、分镜头剧本的含义和作用

分镜头剧本是将影片的文学内容分切成一系列可以摄制的镜头，以供现场拍摄使用的工作剧本。由导演根据文学剧本提供的思想与形象，经过总体构思，将未来影片中准备塑造的声画结合的形象，通过分镜头的方式予以体现（图2-1）。

分镜头设计一般设有镜号、景别、摄法、长度、内容、音响、音乐等栏目。其中"摄法"是指镜头的角度和运动；"内容"是指画面中人物的动作和对话，有时也把动作和对话分开，列为两项。在每个段落之前，还注有场景，即剧情发生的地点和时间；段落之间，标有镜头组接的技巧。有些比较详细的分镜头剧本，还附有画面设计草图和艺术处理说明等（图2-2）。

分镜头剧本的作用主要是，一是前期拍摄的脚本；二是后期制作的依据；三是长度和经费预算的参考。

分镜头设计

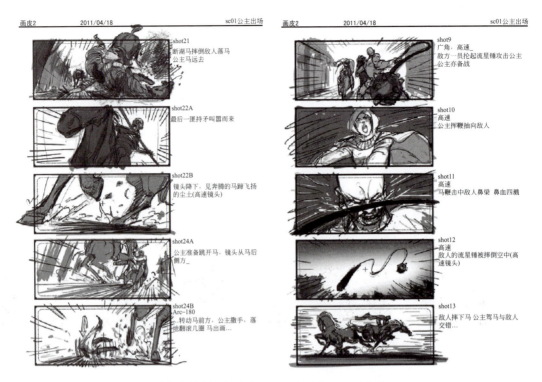

图2-1 准备塑造的声画结合的形象通过分镜头的方式予以体现

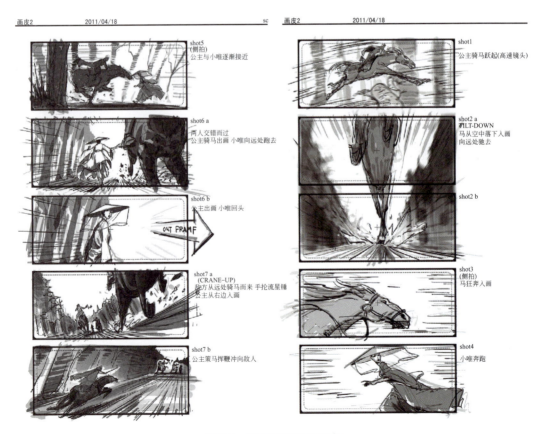

图2-2 详细的分镜头剧本

二、分镜头剧本的绘制

分镜头剧本绘制要求具体如下。

① 充分体现导演的创作意图、创作思想和创作风格（图2-3）。

图2-3 体现导演的创作意图、创作思想和创作风格

② 分镜头的运用必须连贯流畅（图2-4）。

图2-4　分镜头的运用连贯流畅

③ 画面效果须简捷易懂（分镜头的目的就是要把导演的意图、故事及形象说清楚，不需要太多细节）（图2-5）。

④ 分镜头间的连接须明确，一般不表明分镜头的连接，只有分镜头序号的变化。其连接均为切换，如需溶入溶出都要标识清楚（图2-6）。

⑤ 对话、音效等标示需明确（对话和音效必须明确标示，而且应该标示在对应的分镜头画面外）（图2-7）。

图2-6　分镜头间的连接明确

37. WIDE ON ACCIDENT SITE GHIGURH ENTERS

12. LOW ANGLE WIDE-THE TRUCK IN THE BG AS MOSS FEET ENTER AND HE RECEDES TOWAED THE TRUCK. BLEEDING ONTO THE STREET

38. PULLING CHIGURH TO CAR

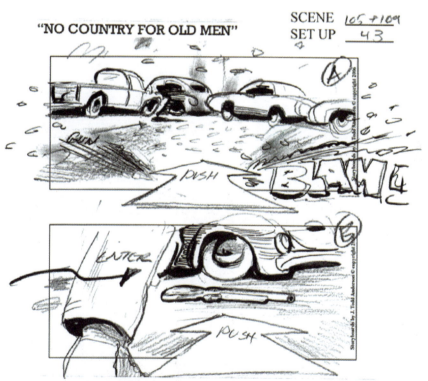

43. WIDE LOW ACROSS THE STREET LOOKING AT THE CAR CHIGURH DIVED BEHIND AS THE SHOTGUN CHEWS IT —MOSS' FEET ENTER AS HE WALKS TO THE CAR AND STOPS—PICKS UP CHIGURH'S GUN

图2-5　画面效果简捷易懂

图2-7 对话、音效等标示明确的广告分镜头设计与成片对比

三、剧本语言向镜头语言转化

要把一个故事讲得清楚并且精彩,剧本语言应向镜头语言转化,包括以下内容。

① 要知道并不是每个故事都可改编成剧本,因为在影视作品中,必须有一个特定的、适合表现和观众乐于接受的题材。

② 多数成功的影视作品往往在一个极具视觉效果的空间里展开故事,通过影像的魅力,及深远的场景,才能表达出影视作品向观众传达的想法。

③ 绘制分镜头的过程实际上也是整理剧本的过程,分镜头设计首先要考虑播出形式与播出载体;还要考虑实现在文字剧本中无法直观表现和描述的场景。

四、角色在视觉上的形象感

如何使角色在视觉上更具有形象感,需要注意以下两个特点。

① 要赋予角色以表演的天赋。就是令角色性格更加鲜明,准确地把握好角色的性格因素。角色的表演、角色与角色之间的交流不仅仅单靠语言对白,角色的心理表现也是通过角色外在的动作、行为来表达的(图2-8)。

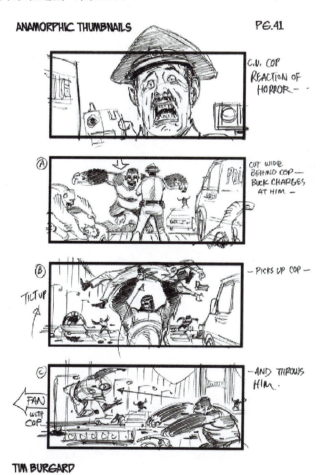

图2-8　角色表情形象的鲜明非常重要

② 角色动作的表达要恰如其分。例如,《狮子王》中当小狮子王辛巴被其叔叔诱骗到群兽狂奔中的场面时,原本蹦蹦跳跳的可爱形象一下子转变为极具惊恐的状态,这样一种状态下的转变,角色前后的行为差异有了一个很强的对比,画面自然变得具有跳跃性,原本这个画面可以设计得很舒适,也很漂亮,但为了能够给观众一个强有力的信号,必须设计得十分夸张,脸部都变了形,这是在人们生活中惊恐状态下的常规表现(恐惧表情)的真实写照,强有力地抓住了观众的心理,同时把这一片段的剧情推向了高潮,从而达到导演最初理想中的设计意图(图2-9)。

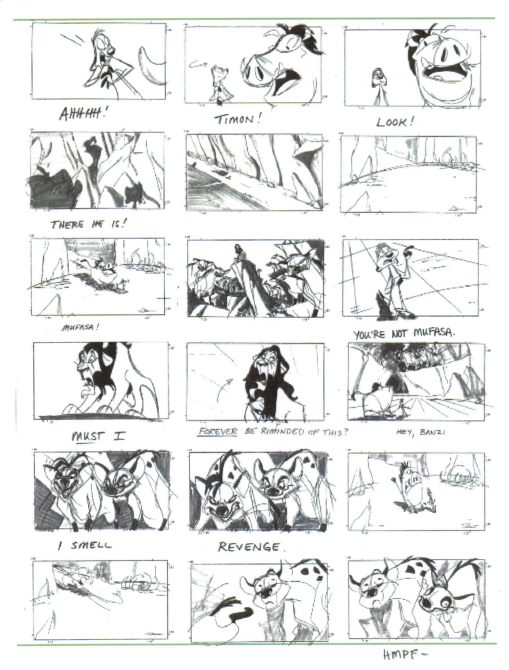

图2-9　动画片《狮子王》分镜头设计

五、画面设计节奏要求

① 影视作品的题材、样式、风格以及情节的环境气氛、人物的情绪、情节的起伏跌宕等都是影视动画片节奏的总依据。影片节奏除了用演员的表演、镜头的转换和运动、音乐的配合、场景的时空变化等因素展现以外,还需要运用组接手段,严格掌握镜头的尺寸和数量。整理调整镜头顺序,删除多余的枝节才能完成。也可以说,组接节奏是调整影片总节奏的最后一个组成部分。

② 处理影片的任何一个情节或一组画面,也都要从影片表达的内容出发来处理节奏问题。如果在一个宁静祥和的环境里用了快节奏的镜头转换,就会使得观众觉得视觉跳跃,产生不流畅的感觉,心理难以接受。然而在一些节奏强烈、激荡人心的场面中,就应该考虑到多种视听冲击因素,使镜头变化速率与观众的心理需求一致,调动观众的情绪以达到影片所要传达的效果。

六、镜头组接的基本原理

影片是由一个个独立的镜头组成的。一系列(拍摄)好的画面素材根据导演的意图和剧情的内容,按照分场的规定情景,运用剪辑手段按其规律组接,构建成一部完整的影片。影片的制作因内外景以及工作团队之间的合作等因素,手法不一,可以不按照剧情内容顺序来制作,所以要运用剪辑手段将镜头发展、变化按照一定的规律恰当合理巧妙地组接起来(图2-10)。

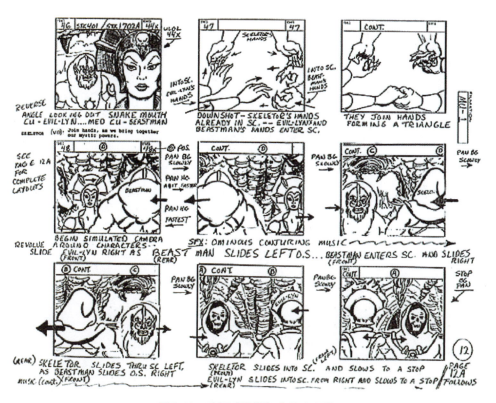

图2-10 动画《希曼》分镜头设计

任务二　了解分镜头的创作流程

一、分镜头的设计流程

分镜头设计工作有一个基本的工作流程，按照这个流程，分镜头设计是能有效地对影视作品分镜头的创作有较大地把握，能较好领会导演的意图，传达影片的创意思路和规范化地表现即将进行施工的影视作品预览图（图2-11）。

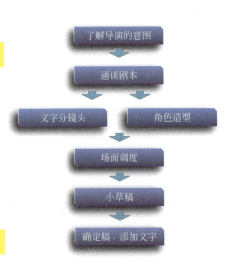

图2-11　分镜头设计流程图

二、分镜头创作流程中的专业名词

1.剧本

剧作家以计划书为基准写出剧本。剧本中的内容要做到能充分体现出作者的用意，而且还要遵循音像产品的构成规则。内容包括人物角色的动作、背景舞台指示以及在不同情景下的台词等（图2-12）。

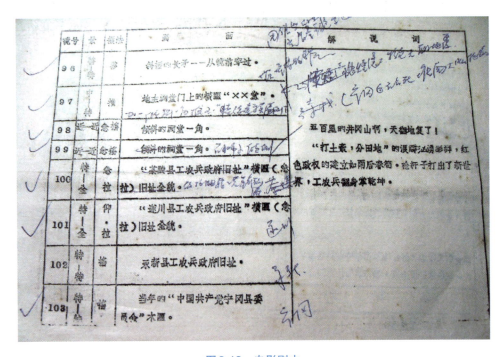

图2-12　电影剧本

2. 分镜头绘画

以剧本为依据，以画家、导演的指示为基础，把剧本绘制成图画，这些图画的作用在于它将成为以后制作作品的设计图，其中也要包括画面、台词、声音效果以及时间计算内容等（图2-13）。

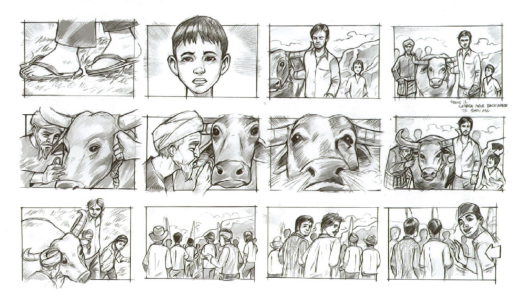

图2-13　分镜头绘画

进行分镜头绘画工作的核心是分镜头设计师，所以分镜头设计师必须具备良好的绘画功底，并且有良好的空间想象力与协调能力。

分镜头绘画是一种应用美术，所以除了手绘功底以外必须掌握计算机绘画的能力，熟练运用Photoshop、Flash等绘图软件。

分镜头绘画是一种在实践中学习的应用美术学科，需要在不断地练习中前进。

任务三　针对不同观众的分镜头设计技巧

分镜头设计是影视作品的一项前期工作，而影视作品是服务于观众的，所以谁是观众就成为影视作品的关键所在，想观众为影视作品"买账"，必须做出适合观众的作品，分镜头设计也是一样，必须对于各种年龄阶层的观众的心理进行揣摩，从而取得普遍经验，开发出属于设计师自己的一套设计技巧。

一、受众是少年儿童

当作品的受众是少年儿童的时候，特别是动画作品，其分镜头的首要原则就是要传达清

楚、简单易懂。由于少年儿童正处于发育阶段,大脑和各种感官都在学习的状态,他们的身体敏感度和接受能力比成年人要低得多,所以作为影视作品前期工作者的分镜头设计师,必须注意以下几个要点。

(1)画面出现的形体要清晰(图2-14)。

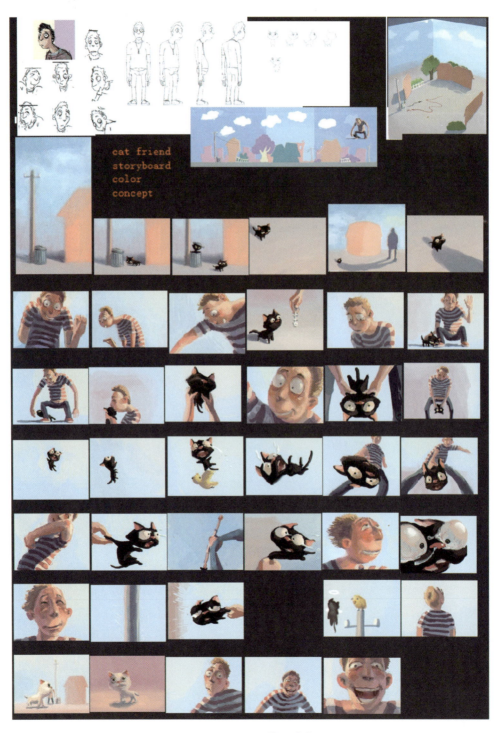

图2-14　画面形体要清晰

（2）镜头的节奏尽量放慢（图2-15）。

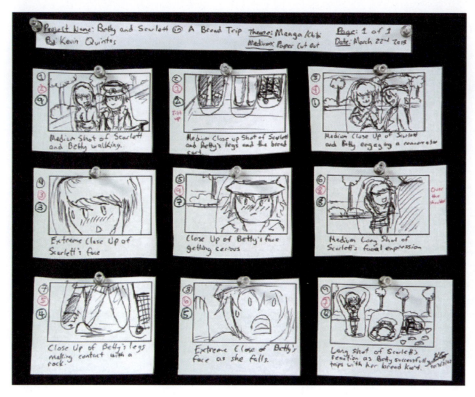

图2-15　镜头节奏要放慢

（3）分镜头连接避免过度跳跃，镜头持续时间不宜过短（图2-16）。

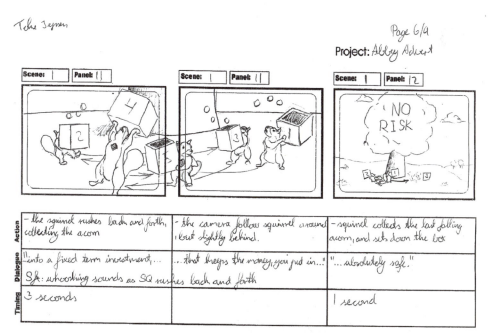

图2-16　分镜头连接不跳跃

（4）注意使用适合少年儿童观看的镜头特效（图2-17）。

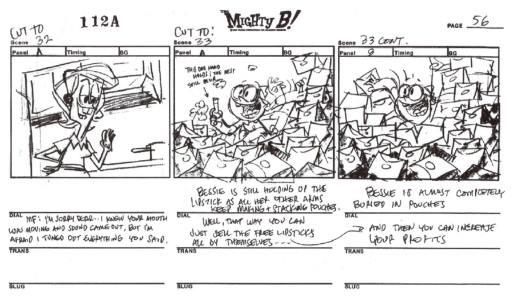

图2-17　采用儿童容易接受的镜头特效

（5）避免儿童不宜观看的镜头。

二、受众是青年群体

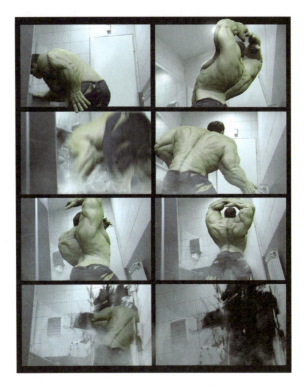

图2-18　冲击力强的分镜头

当观众变成青年群体，将选择截然不同的创作方式。当今的媒体发展迅速，青年又是对媒体极为敏感的群体，耳濡目染，青年人已经具备了和成年人类似的理解能力，因此，儿童观众观看的影视作品也许没有办法再吸引青年人的眼球，对于少年儿童的禁忌，也不再适用于青年人。而对于视觉的刺激和要求，画面的跳跃性，活泼的话题，青年的需求往往比成年观众还要大。创作青年人观看的影视作品的分镜头的时候，需要注意以下几点。

（1）绘制拍摄取景的角度新颖而且冲击力强（图2-18）。

（2）节奏紧凑且变化多端（图2-19）。

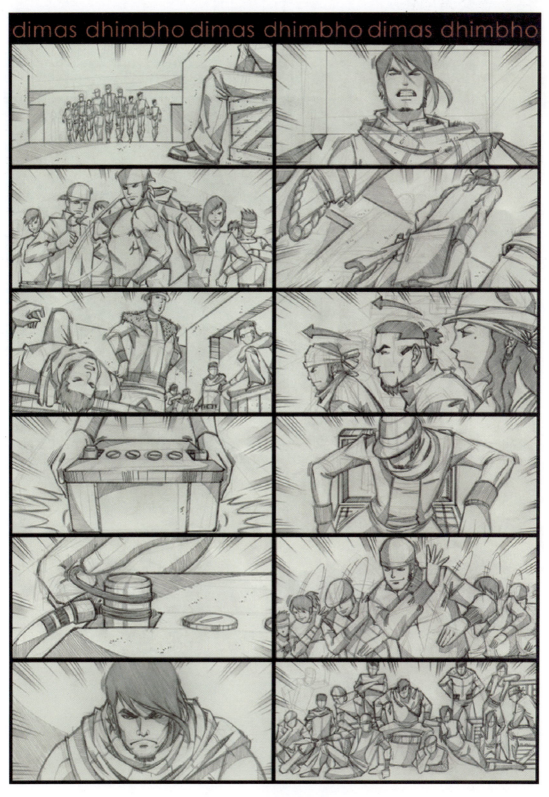

图2-19 节奏追求张弛有度

三、受众是成年人

对于成年的受众，分镜头设计的侧重点定位比较复杂，也比较多样，它取决于对不同的成年受众人群的细分，例如观众的性别、文化层次、地域、欣赏的爱好偏向等等（图2-20）。

图2-20　注重影片观众的差异性

小贴士 TIPS

　　从行业需要分类，分镜头设计主要分为影视分镜头设计、动画分镜头设计等类型。编写电影分镜头剧本的工作，是将文学形象变为银幕形象的重要环节。这样不仅把文学形象变为银幕形象，而且赋予影片独特的艺术风格。

　　动画分镜头是在动画中的镜头表现，依靠剧本完成的镜头感设计，分镜头表现可以在动画制作过程中给制作人员带来很大便利。分镜头把运动中的画面，针对未来影片的构思和设计蓝图（包括场景气氛、角色表演、色彩光影、对白、音效、摄影处理）一一表现出来。影视分镜头和动画分镜头两者有相似之处，但也根据各自的行业特点，具有各自的差别。我们会在技法训练项目中，对影视分镜头设计与动画分镜头设计进行详细的分析讲述。

　　除了影视动画分镜头外，故事板设计在产品设计中起到重要的作用（图2-21）。

图 2-21

 分镜头设计

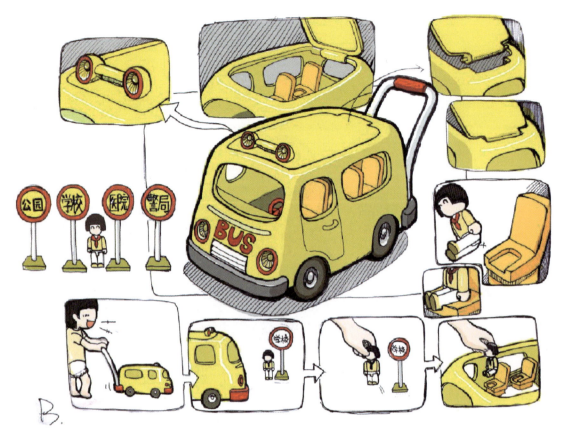

图2-21 分镜头在产品设计中的作用

课后练习

1. 寻找适合不同年龄段受众特点的分镜头设计,并进行临摹。
2. 根据分镜头的制作流程,寻找相应的广告影片,进行分镜头设计。

模块三
分镜头设计技法训练

　　分镜头脚本的制作在通常的情况下，可以通过最简单的纸笔完成几乎所有的工作，所以也是一项自由度非常大的工作，几乎不受时间、地点的限制，无论你在交通工具上，还是在酒店、咖啡厅等场合，都可以进行工作。当然，随着影视技术和分镜头应用的发展，越来越多的绘制方法出现，作为学习者，应掌握多种分镜头设计的工具和软件。下面，来认识一下分镜头设计工具和软件。

任务一　熟悉所使用的软件和工具

一、纸张

　　① 建议使用国际规格大小的拷贝纸，因为这是最容易获得的工具，便于扫描、拍照和传真。当然，考虑到绘画效果，也可以选择来自美术用品商店的特殊纸张（例如漫画版面纸张、马克笔纸或者硫酸纸等）。这些特种纸张中的一部分，具有半透明性，方便描摹照片或者速写，方便创作（图3-1）。

　　② 在绘制分镜头的过程中，为了不用每次制作框架，可以预先在计算机中设计好不同的模板，随时打印在纸张上，这样做大大节省精力和时间，是分镜头设计师常用的方法（图3-2）。

分镜头设计

图3-1　复印纸

图3-2　分镜头框架

二、绘画的工具

① 铅笔。铅笔是最简单且常用的工具，传统的铅笔在分镜头绘画中作用明显，但考虑到分镜头框架比较小的原因，推荐使用自动铅笔，在市面上一般很容易找到0.7mm或0.5mm粗细的自动铅笔，它们是非常适合分镜头绘画的（图3-3）。

② 马克笔。彩色的马克笔也经常被运用在分镜头的绘画中。彩色马克笔方便、快干，很多品牌都提供全系列颜色的马克笔。除了颜色丰富，马克笔还有各种各样型号的笔头供设计师选择；在分镜头设计中，勾线和大面积涂鸦分别可以运用不同粗细笔头的马克笔进行绘制。当需要在画面中添加高光时，设计师通常使用一种油性的白色马克笔进行加工（图3-4）。

图3-3　铅笔

图3-4　马克笔

③ 在手绘分镜头中，也会遇到特殊要求，例如有时候水彩、彩色铅笔等工具也会出现在分镜头设计的工作中。

三、拷贝台

① 拷贝台，也被称为灯箱，通常在描摹照片和速写的时候可以大派用场，也是商业绘画行业里必不可少的一种工具，作为分镜头设计的学习者，一个A4规格大小的拷贝台也是必不可少的工具（图3-5）。

② 一般A4拷贝台价格在几十元人民币到几百元人民币不等，价格高低视拷贝台的材质不同。当然也可以根据自己的需要，用胶合板自制拷贝台。

图3-5　拷贝台

四、利用计算机进行分镜头设计

近年来，计算机在分镜头脚本绘制过程中扮演着越来越重要的角色。使用计算机也是现代设计者的基本技能要求，在分镜头设计中，计算机可以帮助设计者将作品扫描、调整，最后通过极为简单的传输方式发放，通过计算机还能制作框架模板等分镜头绘画的工具。至于选择什么样的计算机，那就取决于使用者的要求以及工作的类型。

在前文中提到过，分镜头设计发展到现在，已经出现了静态与动态的不同分镜头呈现方式的要求，因此静态与动态的分镜头设计需要运用的软件也不尽相同。

无论在静态还是动态的分镜头设计过程中，比较常用的软件就是Adobe公司的Photoshop（PS）。Photoshop主要处理以像素所构成的数字图像，使用其众多的编修与绘图工具，可以更有效地进行图片编辑工作。Photoshop能非常有效地绘制分镜头设计中需要的线条和颜色，大大方便了分镜头设计，也开拓了分镜头的多种不同效果。而在动态分镜头的创作中，还会运用到动画制作工具，如Adobe Flash等（图3-6）。

图3-6　Adobe软件群

随着计算机技术的发展，无论从软件到硬件，计算机制作分镜头的方法越来越多，在各种新平台里，都有不同的分镜头制作软件出现，例如Springboard、Storyboard Composer等（图3-7）。

图3-7　Springboard制作分镜头

任务二　分镜头绘画技法基础

分镜头设计中，有很多技巧是可以通过学习获得的。不过如果一般人想进入分镜头设计这个领域，首先应该具备一定的绘画基础。但并不是每个人都能随心所欲地画东西，即使是最优秀的画家，在画插画的时候也会参考素材图片。所以，不必担心自己的绘画水平和层次。如果知道自己绘画中薄弱的一环，可以针对这一环进行系统的训练，这样就找到应该努力的方向了（图3-8）。

一、分镜头绘制要求

分镜头设计是商业性插画的一个门类，锻炼和提高商业性插画的方法很多，而最行之有效的莫过于临摹这种传统的手法了。在临摹过程中慢慢领悟如何以最为简练的线条表现复杂的主题，在不断地练习中锻炼自己下笔的信心与造型的准确性。当进入分镜头绘画训练的时候，除了绘画功底外，必须顾及更多的美术语言，分镜头设计在原则上是一个创作项目，但凡创作项目，必然是一个艺术的综合体，例如构图、故事的连贯性、视点的角度等都是需要注意的事项（图3-9）。

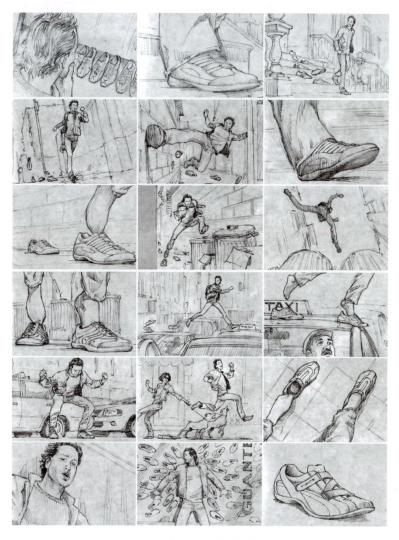

图3-8 分镜头绘画技法基础

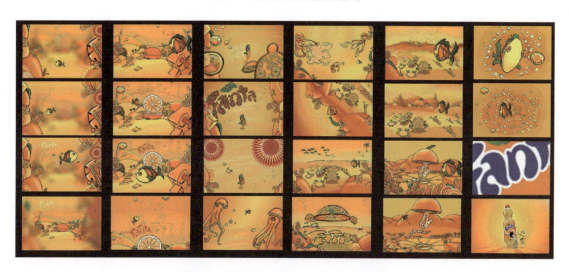

图3-9 分镜头设计是一个艺术的综合体

① 保证构图、故事的连贯性。构图是对人物、背景等画面布局方面进行艺术处理时所作的构思。分镜头的画面构图也可称为分镜头的画面设计，它要求对剧情的完整阐述，还有对每个镜头的审美情趣，最大程度地反映导演的抽象意图，把抽象的意图以最大程度地具象化（图3-10）。

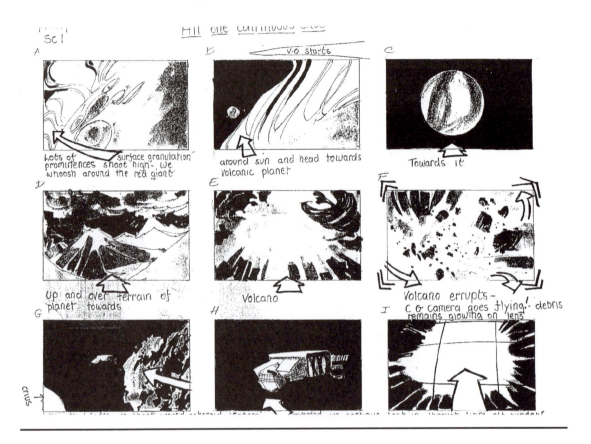

图3-10　分镜头的画面构图

② 影视作品设计和平面设计的区别在于它是运用运动的画面作为语言呈现给观众，它由两个因素组成。首先是影视作品中的角色、元素的运动；然后是摄像机做各种各样的运动，包括摇摆、移动、调整焦距等运动，当然也通常会两者兼用。当这些运动进行时，运动将不断改变构图的节奏和画面中的情节焦点（图3-11）。

③ 在绘制分镜头的时候，应该考虑运动造成的构图变化，为了在绘制分镜头的时候不偏离导演的意图和整体构思，可以在分镜头中加入动态符号加以说明（图3-12）。

④ 一部影视作品是由无数个单帧画面组成的，有的画面转瞬即逝，有些画面会停留一段时间。在一组连续的分镜头绘画中，每一个单帧画面并不一定十分完整，分镜头绘画并不是一张画的绘制，而是一组画，所以组画的整体性才是分镜头绘画的重中之重（图3-13）。

⑤ 影视作品的构图是以一场戏、一段戏为单位进行的，而单独一张画在整个段落中指示一部分，所以不要求每张画都处理得完美无缺，过分追求每个画面自身的构图完美，对整体构思并不是好事，容易把一部完整的作品切割成一张张完美的画面，失去了动感。

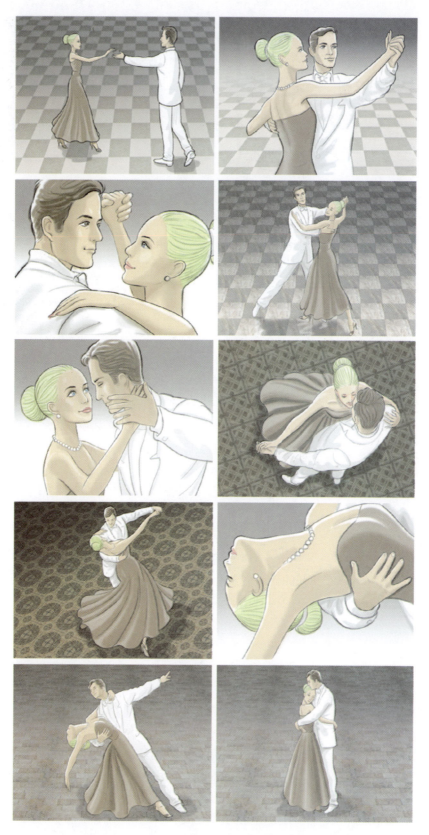

图3-11 运动改变构图的节奏和画面中的情节焦点

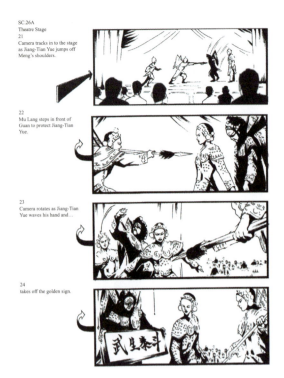 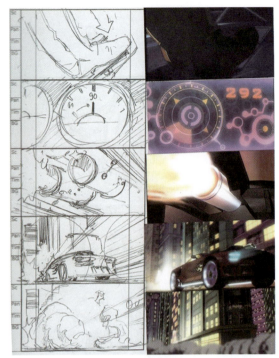

图3-12　分镜头中加入动态符号加以说明　　　　图3-13　整体性在分镜头设计中非常重要

⑥ 有时候一个看似并不完美的构图，也许放在整个影片的分镜头组画中，却能形成有效的衔接。例如让镜头中的主角被遮挡，或把主角放在角落，甚至把主角处理成虚影，由于镜头衔接的特点，这些在独张构图中不符合美学标准的画面，有时候却能在组画中如鱼得水。

二、视点与角度

影视作品的构图可以在空间的任意位置上、时点上变现主题的造型关系，而不是单一视点的平面诠释，设计分镜头脚本的构图时，要把握这一特点，目的是为了从灵活变化的角度去设计一场戏，善于利用画面中背景道具的变化、角度的变化来表现特定内容，影视作品的构图里视点很多，镜头有多少就有多少个视点，如果采用运动摄影的拍摄，在一个镜头里就有不止一个视点，方位、角度、道具和背景等不断变化。视点的多变，给画面构图带来无穷变化，即视点变时构图也随即改变（图3-14）。

① 在平面空间中，表达纵深是需要靠透视原理、色彩的冷暖、画面的明暗层次等来实现的。视觉上的空间形态会影响人的心理情绪，所以在设计和调节运动画面中的层次关系的时候，使画面丰富或者是苍凉，都会影响到观者的视觉心理。画面立体空间，不仅仅是满足一般平面视觉上的效果，更多的是要使观众在画面中感受到画面与画面外所表达的丰富意味。

② 当一切准备就绪，我们将通过实际的例子了解影视分镜头与动画分镜头的制作方式。

图3-14　分镜头设计中的视点与角度

三、分镜头绘制过程案例分析

现在通过一些分镜头的绘制过程演示,来直观了解一下分镜头绘制的工作过程。

1. 动画片《黑风侠》分镜头设计

① 故事背景(节选)。巨大的妖兽格鲁斯从天而降,来到了圣图安市中心大肆破坏,联邦军队奉命抵抗妖兽的入侵,但微弱的火力对妖兽完全无效,军队死伤惨重,正在此时,手持死光枪的黑风侠出现在战斗现场的角落,并运用死光枪给妖兽一计见面礼。黑风侠以敏捷的身手尝试跳到妖兽的正面,给妖兽致命一击。妖兽格鲁斯也不是吃素的,躲过黑风侠的攻击,对黑风侠进行了反击。黑风侠吃力地躲避着妖兽格鲁斯的攻击……

② 首先确定分镜头脚本的时间间距,通过轻松的线条,将构图、人物造型、动作与场景、道具等安排在画面,并模拟镜头的角度。通常分镜头的优劣决定性在于这个阶段的工作,而非最终效果,特别是成本有限的制作,分镜草图如图3-15所示。

③ 通过Photoshop等软件,给画面润色,让画面出现大致比较接近最终映像的效果(图3-16)。

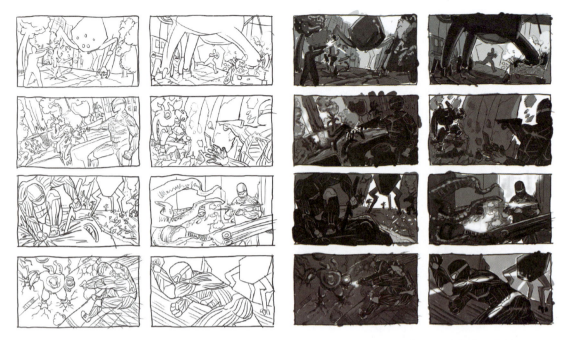

图3-15 《黑风侠》分镜草图线稿　　　　图3-16 《黑风侠》分镜头初步上色效果

④ 通过进一步的润色,对场景中光线进行加强、细节刻画,完美地将分镜头设计呈现在客户眼前(图3-17)。

2. 法国故事片《火花》分镜头设计

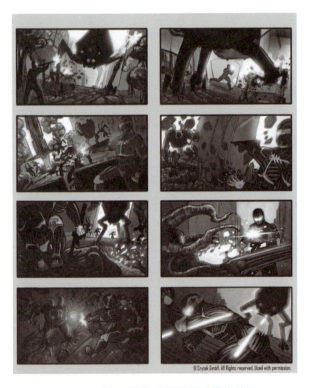

① 故事背景(节选)。罗西亚、阿奇和马坦等人是一起长大的好朋友,阿奇和罗西亚是一对情侣,马坦是个不修边幅而有正义感的青年,所以朋友们都非常喜欢马坦,阿奇从小嫉妒马坦的才能,而他感觉到罗西亚和马坦也走得越来越近,心中不是滋味。

有一天,伙伴们到海边游玩,阿奇坚持要和马坦比赛游泳,最后马坦取胜,伙伴们夸奖马坦,阿奇不高兴,默默收拾自己的行李。

马坦看阿奇不太对头,于是去和阿奇说:阿奇,大家玩玩不要生气,生气不太好吧?

阿奇说:你赢了,还想怎样?

罗西亚走过来,亲了一下阿奇的脸颊,说:怎么啦?

阿奇不高兴地走开了……

图3-17 《黑风侠》分镜头设计最终效果

② 由于故事片是有真人演绎,于是

首先要注意画面中的人物设计，需要按照剧本中对角色的描述进行，人物表情是另外一个需要注意的事项，线稿的绘画注意把笔放松（图3-18）。

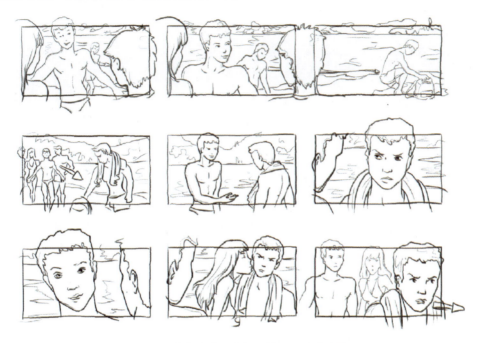

图3-18　故事片《火花》分镜头设计线稿草图

③ 通过Photoshop等软件，给画面润色，注意画面的基调要与剧本描述的一致，让画面出现大致比较接近最终影像的效果（图3-19）。

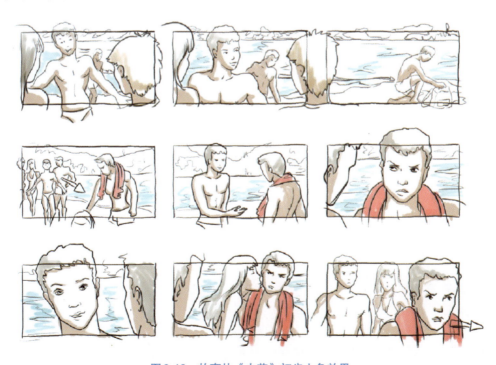

图3-19　故事片《火花》初步上色效果

④ 继续对场景中光线的模拟、细节的刻画，完美地将分镜头设计呈现在动画制作人员与客户眼前（图3-20）。

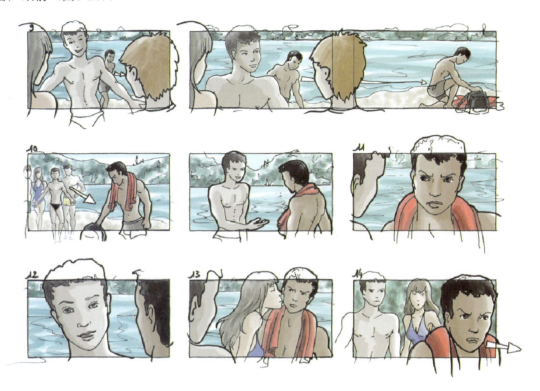

图3-20　故事片《火花》分镜设计最终效果

任务三　了解分镜头的视听语言应用

一、镜头语言基础知识

在设计影视作品的分镜头时，要注意各种镜头语言的调配和运用。下面来了解影视作品的镜头语言。

1. 景别

在影视作品与动画作品中，景别是指由于摄影机与被摄体的距离不同，而造成被摄体在电影画面中所呈现出的范围大小的区别。导演和摄影师利用复杂多变的场面调度和镜头调度，交替地使用各种不同的景别，可以使影片剧情的叙述、人物思想感情的表达、人物关系的处理更具有表现力，从而增强影片的艺术感染力（图3-21）。

景别根据景距、视角的不同，一般有如下几种。

（1）极远景　极端遥远的镜头景观，人物小如蚂蚁（图3-22）。

（2）远景　深远的镜头景观，人物在画面中只占有很小位置。广义的远景基于景距的不同，又可分为大远景、远景、小远景（一说为半远景）三个层次（图3-23）。

图 3-21　镜头调度对分镜头绘画有重要影响

图 3-23　远景分镜头

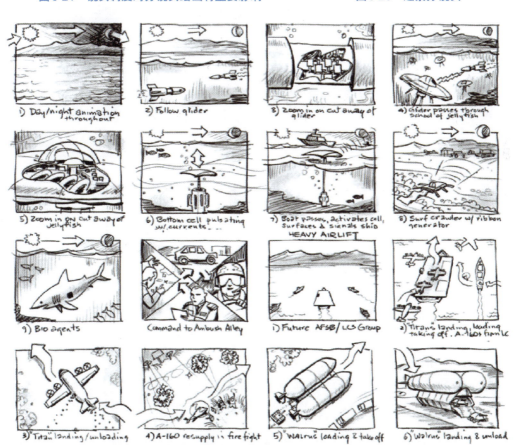

图 3-22　极远景分镜头

（3）大全景　包含整个拍摄主体及周遭大环境的画面，通常用来作影视作品的环境介绍，因此被叫作最广的镜头（图3-24）。

图3-24　大全景

（4）全景　摄取人物全身或较小场景全貌的影视画面，相当于话剧、歌舞剧场"舞台框"内的景观。在全景中可以看清人物动作和所处的环境（图3-25）。

（5）小全景　演员"顶天立地"，处于比全景小得多，又保持相对完整的规格（图3-26）。

图3-25　大力水手中的全景分镜头　　　　　　　　图3-26　小全景

（6）中景　俗称"七分像"，指摄取人物小腿以上部分的镜头，或用来拍摄与此相当场景的镜头，是表演性场面的常用景别（图3-27）。

（7）半身景　俗称"半身像"，指从腰部到头的景致，也称为"中近景"（图3-28）。

（8）近景　指摄取胸部以上的影视画面，有时也用于表现景物的某一局部。特写指摄像机在很近距离内摄取对象，通常以人体肩部以上的头像为取景参照，突出强调人体的某个局部，或相应的物件细节、景物细节等（图3-29）。

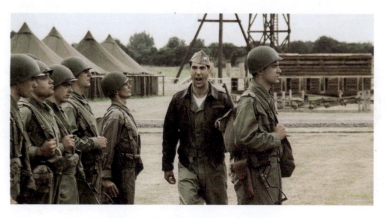

图3-27 《兄弟连》中的中景镜头

图3-28 半身景

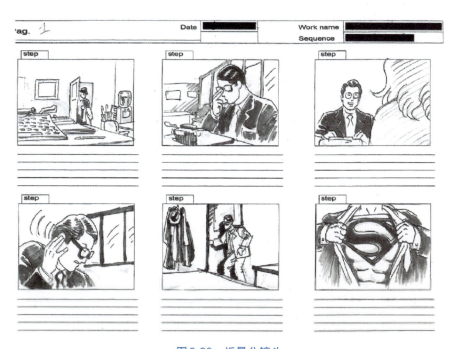

图3-29 近景分镜头

（9）大特写　又称"细部特写"，指突出头像的局部，或身体、物体的某一细部，如眉毛、眼睛、枪栓、扳机等（图3-30）。

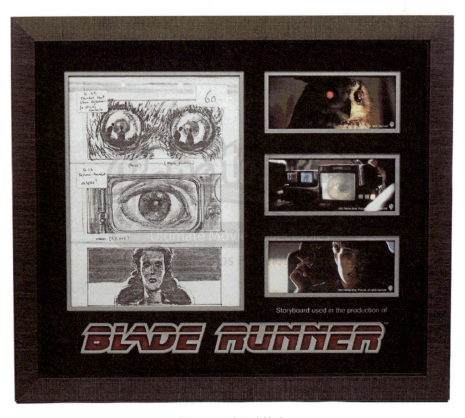

图3-30　特写分镜头

2.影视分镜头设计中的摄影、摄像机的运动（拍摄方式）

在镜头基本语言的学习中，还要了解镜头在摄像或摄影中的运动，这种运动也被称为拍摄方式。作为分镜头设计师，对于拍摄方式的了解，有助于设计师进行分镜头的创作。

（1）推　即推拍、推镜头，指被摄体不动，由拍摄机器作向前的运动拍摄，取景范围由大变小，分快推、慢推、猛推，与变焦距推拍存在本质的区别（图3-31）。

图3-31　推镜头

(2)拉：被摄体不动，由拍摄机器做向后的拉摄运动，取景范围由小变大，也可分为慢拉、快拉、猛拉（图3-32）。

(3)摇：指摄影、摄像机位置不动，机身依托于三角架上的底盘做上下、左右、旋转等运动，使观众如同站在原地环顾、打量周围的人或事物（图3-33）。

图3-33　摇镜头

(4)移：又称移动拍摄。从广义说，运动拍摄的各种方式都为移动拍摄。但在通常的意义上，移动拍摄专指把摄影、摄像机安放在运载工具上，沿水平面在移动中拍摄对象。移拍与摇拍结合可以形成摇移拍摄方式（图3-34）。

图3-34　移镜头

(5)跟：指跟踪拍摄。跟移是一种，还有跟摇、跟推、跟拉、跟升、跟降等，即将跟摄与拉、摇、移、升、降等20多种拍摄方法结合在一起，同时进行。总之，跟拍的

图3-32　拉镜头

手法灵活多样，它使观众的眼睛始终盯牢在被跟摄人体、物体上。

（6）升降：上升摄影、摄像；下降摄影、摄像（图3-35）。

（7）俯：俯拍，常用于宏观地展现环境、场合的整体面貌（图3-36）。

图3-35　升降镜头

图3-36　俯视镜头

（8）仰：仰拍，常带有高大、庄严的意味（图3-37）。

（9）甩：甩镜头，也即扫摇镜头，指从一个被摄体甩向另一个被摄体，表现急剧的变化，作为场景变换的手段时不露剪辑的痕迹。

（10）悬：悬空拍摄，有时还包括空中拍摄，有广阔的表现力。

（11）空：亦称空镜头、景物镜头，指没有剧中角色（不管是人还是相关动物）的纯景物镜头。

（12）切：转换镜头的统称，任何一个镜头的剪接，都是一次"切"。

（13）综：指综合拍摄，又称综合镜头。它是将推、拉、摇、移、跟、升、降、俯、仰、旋、甩、悬、空等拍摄方法中的几种结合在一个镜头里进行拍摄。

（14）短：指短镜头。电影一般指30秒（每秒24格）、约合胶片15米以下的镜头；电视30秒（每秒25帧）、约合750帧以下的连续画面。

图3-37　仰视镜头

（15）长：指长镜头。影视都可以界定在30秒以上的连续画面；对于长、短镜头的区分，世界上尚无公认的"尺度"，上述标准系一般而言。世界上有希区柯克《绳索》中耗时10分钟、长到一本（指一个铁盒装的拷贝）的长镜头，也有短到只有两格、描绘火光炮影的战争片短镜头。

（16）反打：指摄影机、摄像机在拍摄二人场景时的异向拍摄。例如拍摄男女二人对坐交谈，先从一边拍男，再从另一边拍女（近景、特写、半身均可），最后交叉剪辑构成一个完整的片段。变焦拍摄是指摄影、摄像机不动，通过镜头焦距的变化，使远方的人或物清晰可见，或使近景从清晰到虚化。

（17）主观拍摄：又称主观镜头，即表现剧中人的主观视线、视觉的镜头，常有可视化的心理描写的作用。

二、综合运动镜头

综合运动摄像是指摄像机在一个镜头中把推、拉、摇、移、跟、升降等各种运动摄像方式，不同程度地、有机地结合起来的拍摄。用这种方式拍到的电视画面叫综合运动镜头。

1. 综合运动摄像的特点

① 综合运动镜头的镜头综合运动产生了更为复杂多变的画面造型效果。

② 由镜头的综合运动所形成的电视画面，其运动轨迹是多方向、多方式运动合一后的结果。

2. 综合运动镜头的作用和表现力

① 综合运动镜头有利于在一个镜头中记录和表现一个场景中一段相对完整的情节。

② 综合运动镜头是形成电视画面造型形式美的有力手段。

③ 综合运动镜头的连续动态有利于再现现实生活的流程。

④ 综合运动镜头有利于通过画面结构的多元性形成表意方面的多义性。

⑤ 综合运动镜头在较长的连续画面中可以与音乐的旋律变化相互"合拍"，形成画面形象与音乐一体化的节奏感。

3. 综合运动镜头的拍摄

① 除特殊情绪对画面的特殊要求外，镜头的运动应力求保持平稳。

② 镜头运动的每次转换应力求与人物动作和方向转换一致，与情节中心和情绪发展的转换相一致，形成画面外部的变化与画面内部的变化完美结合。

③ 机位运动时注意焦点的变化，始终将主体形态处理在景深范围之内。

④ 要求摄录人员默契配合，协调动作，步调一致。

三、镜头在影视中的画面处理技巧

1. 常用的影视画面处理技巧

分镜头设计师除了绘画技巧的学习，对镜头在影视中的画面处理也需要具备相当的知识，下面介绍一些基本的影视画面处理技巧。

（1）淡入：又称渐显，指下一段戏的第一个镜头光度由零度逐渐增至正常的强度，有如舞台的"幕启"。

（2）淡出：又称渐隐，指上一段戏的最后一个镜头由正常的光度，逐渐变暗到零度，有如舞台的"幕落"。

（3）化：又称"溶"，是指前一个画面刚刚消失，第二个画面又同时涌现，二者是在"溶"的状态下，完成画面内容的更替。其用途，一是用于时间转换；二是表现梦幻、想像、回忆；三是表现景物变幻莫测，令人目不暇接；四是自然承接转场，叙述顺畅、光滑。化的过程通常有3秒钟左右。

（4）叠：又称"叠印"，是指前后画面各自并不消失，都有部分"留存"在银幕或荧屏上。它是通过分割画面，表现人物的联系、推动情节的发展等。

（5）划：又称"划入划出"，它不同于化、叠，而是以线条或用几何图形，如圆、菱、三角、多角等形状或方式，改变画面内容的一种技巧。若用"圆"的方式又称"圈入圈出"。

（6）帘：又称"帘入帘出"，即像卷帘子一样，使镜头内容发生变化。

（7）入画：指角色进入拍摄机器的取景画幅中，可以经由上、下、左、右等多个方向。

（8）出画：指角色原在镜头中，由上、下、左、右离开拍摄画面。

（9）定格：是指将电影胶片的某一格、电视画面的某一帧，通过技术手段，增加若干格、帧相同的胶片或画面，以达到影像处于静止状态的目的。通常，电影、电视画面的各段都是以定格开始，由静变动，最后以定格结束，由动变静。

（10）倒正画面：以银幕或荧屏的横向中心线为轴心，经过180°的翻转，使原来的画面，由倒到正，或由正到倒。

（11）翻转画面：是以银幕或荧屏的竖向中心线为轴线，使画面经过180°的翻转而消失，引出下一个镜头。一般表现新与旧、穷与富、喜与悲、今与昔的强烈对比。

（12）起幅：指摄影、摄像机开拍的第一个画面。

（13）落幅：指摄影、摄像机停机前的最后一个画面。

（14）闪回：影视中表现人物内心活动的一种手法，即突然以很短暂的画面插入某一场景，用以表现人物此时此刻的心理活动和感情起伏，手法极其简洁明快。"闪回"的内容一般为过去出现的场景或已经发生的事情。如用于表现人物对未来或即将发生的事情的想像和预感，则称为"前闪"，它同"闪回"统称为"闪念"。

（15）蒙太奇：法文montage的音译，原为装配、剪切之意，指将一系列在不同地点、从不同距离和角度、以不同方法拍摄的镜头排列组合起来，是电影创作的主要叙述手段和表现手段之一。它大致可分为"叙事蒙太奇"与"表现蒙太奇"。前者主要以展现事件为宗旨，一般的平行剪接、交叉剪接（又称为平行蒙太奇、交叉蒙太奇）都属此类。"表现蒙太奇"则是为加强艺术表现与情绪感染力，通过"不相关"镜头的相连或内容上的相互对照而产生原本不具有的新内涵。

（16）剪辑：影视制作工序之一，也指担任这一工作的专职人员。影片、电视片拍摄完成后，依照剧情发展和结构的要求，将各个镜头的画面和声音，经过选择、整理和修剪，然后按照蒙太奇原理和最富于艺术效果的顺序组接起来，成为一部内容完整、有艺术感染力的影视作品。剪辑是影视声像素材的分解重组工作，也是摄制过程中的一次再创作（图3-38～图3-40）。

图 3-38　分镜头的剪辑 1

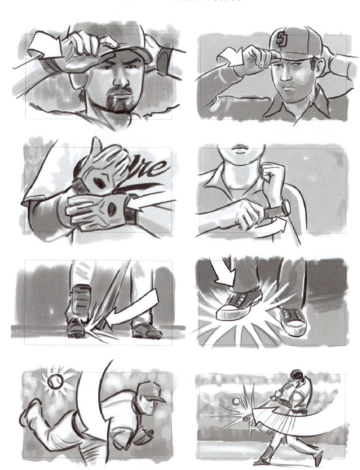

图 3-39　分镜头的剪辑 2

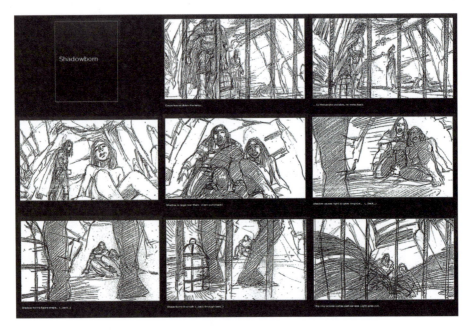

图3-40　分镜头的剪辑3

2. 常用的摄影术语

分镜头设计师在工作中常常需要和导演和摄影师交流，于是摄影中的一些常用术语，对分镜头设计师更好地与同事沟通、完成工作有着非常重要的作用。下面介绍一些常用的摄影术语。

（1）内景：也称"棚内景"，指在摄影棚内搭置的场景。外景指摄影棚以外的场景，包括自然环境、生活环境等实景，以及在摄影棚外搭建的室内景。优点是真实、自然，具有生活气息。

（2）摄影棚：专供拍摄影视作品使用的特殊建筑物。较大的摄影棚面积一般在400～1000平方米，高度为8米以上。棚内装有各种照明设施、音响条件，以及隔音、通风、调节气温、排水等设备。棚内可搭建供拍摄的各种室内外布景。

（3）造型语言：传统意义上指绘画、雕塑等艺术门类，用一定的物质材料塑造视觉直观形象的手段和技法的总和。

（4）画外音：指影视作品中声音的画外运用，即不是由画面中的人或物体直接发出的声音，而是来自画面外的声音。旁白、独白、解说是画外音的主要形式。音响的画外运用也是画外音的重要形式。画外音使声音摆脱了依附于画面视像的从属地位，强化了影视作品的视听结合功能。

（5）银幕：一种由反射性或半透明的材料制成，其表面可供投射影像的电影放映设备。宽银幕电影是20世纪50年代兴起的新型电影，采用比标准银幕宽的银幕，可以使观众看到更广阔的景象。目前，最普遍的方法是采用横向压缩画面的变形镜头来拍摄和放映宽银幕影片，使放映画面高宽比由普通银幕电影的1∶1.33变成1∶1.66～1∶1.85，故称之为变形宽银幕电影。

（6）声画同步：也即音画同步，指影视作品中的对白、歌曲和声响与画面动作相一致，声音（包括配音）和画面形象保持同步进行的自然关系。

（7）声画平行：影视作品声画不同步的一种情形，也称声画并行、声画分立，指影视作品中声音与画面所表现的思想感情、人物性格、艺术风格和戏剧性矛盾冲突相互贴近，但速度节奏并不同步，声音与画面各自按照自己的逻辑展开，互相补充，若即若离。其基本特点是声音（尤其是音乐）重复或加强画面的意境、倾向或含义。说明性音乐、渲染性音乐都属于声画平行的音乐。

（8）声画对位：影视作品声画不同步的另一种情形，包括两种艺术处理方式，一是声画对比，声音与画面的内容和情绪一致，但存在量度、节奏的反差；二是声画对立，声音与画面的形象和情绪完全相反。

四、镜头的构图技法

分镜头的构图不同于一般的绘画性构图，它的制作有以下一些特点。

1.画面构图可变，动态构图为主

运动，是影视画面最重要的特性。电视画面除了固定画面外，更多的是运动画面。电视画面构图虽有静态构图和动态构图之分，但严格讲几乎没有静态可言。就是拍一个特写镜头画面也和照片有本质的区别。演员头部微微一动、眼帘的启闭，都会随时改变画面结构。画面的运动性包括画面内部和画面外部运动，两者结合起来，会使画面构图产生奇妙的变化。这些变化如果和具体内容相结合就会产生不同的视觉效果，从而增强画面的表现力（图3-41）。

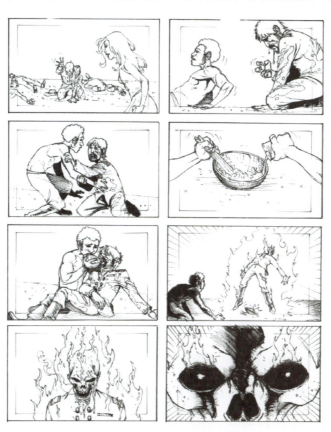

图3-41　运动使构图发生变化

被摄角色在镜头中处于运动状态时，使画面结构不断变化的构图叫作动态构图；固定机位拍静止对象的构图叫静态构图。动态构图具有较强的视觉刺激，往往给人以深刻的印象，而且运动速度不同会产生不同的心理效果，在运动过程中前后景的变化也会产生不同的视觉效果。例如跟拍一人在大街上行走的镜头，若无前景，速度较慢，气氛就比较平静，若以树和栏杆做前景，速度很快，树枝在镜头前不断掠过，再加上忽明忽暗的光影效果，就会产生出紧张气氛。

比如一栋摩天大楼，用静态构图和动态构图表现同一事物，表现出来的视觉效果也完全不同。用固定的全景画面也能展现它的外貌；而用楼的局部构图，从下往上摇摄则更能显示其雄伟气派。再如，表现旅游者进入山林景点，除了用客观角度旁观拍摄之外，还可以用运动摄像表现他主观看到的景色，扛着摄像机边走边拍，画面中的小路、树枝、农舍……迎面扑来，由此，观众那种身临其境的感受就会油然而生（图3-42）。

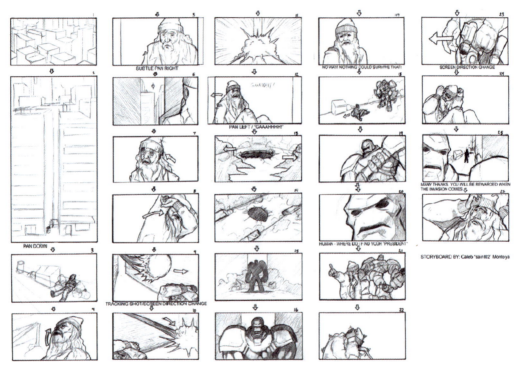

图3-42　运动对于景物在分镜中的呈现影响重大

2.画面容量有限，互相补充

这一特点是电视画面的时限性所决定的。摄影和摄像画面虽说都是在具有四边的画平面再现客观世界的，但两者观赏的方式不同。例如现看一幅照片不受时间的限制，一时看不懂可以反复看，仔细琢磨画面内的每一个细节，而摄像画面是通过荧屏放映（电影亦如此）的形式观赏的，观赏方式受时间制约，每个镜头画面，不管是长镜头还是短镜头，展现的时间都是有限的，多则几分钟（比如长镜头），少则几秒，甚至不到1秒。由于时间的局限，决定了画面的容量必须少而精（就是时间较长的长镜头，其容量也是有限的）。画面内容如面面俱到，不能精练集中，观众就会厌倦。

最好的解决方法是采用运动摄影方式来表现丰富的内容。具体地讲就是用不同景别的画

面构图——全景、中景、近景和特写镜头来分别表现各种不同景物和环境,每个镜头各自重点突出单一内容,然后组接成完整的作品。各个不同景别的画面虽都是表现的局部,突出的是单项内容,但相互补充就会成为整体形象(图3-43)。

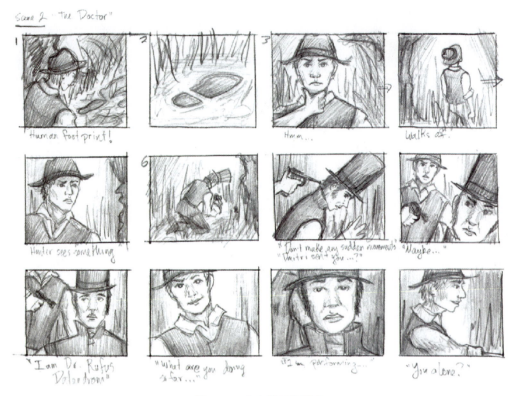

图3-43 内容的互相配合

3. 组接后的整体性

摄像画面构图的完整性是通过一组镜头、一场戏来体现的。

一幅成功的摄影、绘画作品,在内容和表现形式上是完整的,即一幅绘画作品可以表现一个完整的主题。在表现形式方面,光线的明暗对比、色彩的冷暖对比、画面内视觉元素的均衡、完整、统一总是在一幅作品中体现的。但影视构图是以一场戏、一个段落为单位进行的,不要求把每个镜头画面处理得十分完整。如果过分追求每个画面自身构图完整,就会影响整体构思,就会使一部完整作品的画面变成一幅幅孤立的相互缺乏联系的风景画或肖像画,便会失去电视画面的表现力。构图讲究的电视作品并不追求每个画面都十分完整。其中有些画面如用绘画照片的标准来衡量,肯定是不合格的,甚至是不允许的,但却符合电视画面构图的特点。比如把主体处理在画面的边角位置,或处理在背景深处,使主体在画面中占很小比例,或主体被陪体或前景挡住甚至把主体处理成虚影……

由于影视画面具有单独分切拍摄,组接连续叙述的特点,"故蒙太奇镜头画面构图不要求完整性,但表达一个完整情节内容的蒙太奇场面,构图处理必须有整体性。这样单独拿出一个镜头画面来看可能其空间安排、构图不符合美的规律,甚而单独的视觉效果也是不舒服的,然而一旦和上下镜头画面组接起来,就会失去原来的感觉,而且有审美价值"。就是说,电视画面构图的完整性是通过组接形成的(图3-44)。

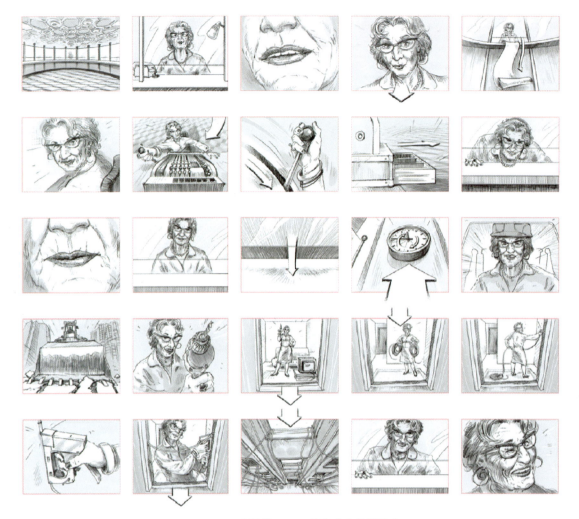

图3-44 不完整的一组图片表达完整的故事

4.视点多变，构图多变

一切静态造型艺术的视点都是单一的。雕塑、建筑虽然可以从不同角度去观赏，但最佳的观赏角度也只有一个。视点对影视摄像来讲就是拍摄角度。影视艺术多变的视点显示了与其他造型艺术和戏剧艺术的根本区别。戏剧演出受舞台限制，演员活动不能超越舞台，视点只限于舞台前方。影视艺术则把镜头深入到被摄对象的各个角落。对摄像师来讲把握这一特点，目的是为了用灵活变化的角度去拍摄一场戏，善于利用景别的变化，角度的变化来表现特定内容。影视构图视点多变主要表现在如下几个方面。

① 几何视点，即水平视点、垂直视点多变。

② 心理视点，即主观视点、客观视点、主客转换视点的多变。

③ 有多少镜头就有多少视点。如果采用运动摄影拍摄，在一个镜头里不止一个视点，其方位、角度、景别会发生不断变化。视点的多变，给画面构图带来无穷的变化。

④ 影视画面的画内运动和画外运动，在拍摄过程中可以不断改变主体、改变环境、改变构图元素之间的关系（图3-45）。

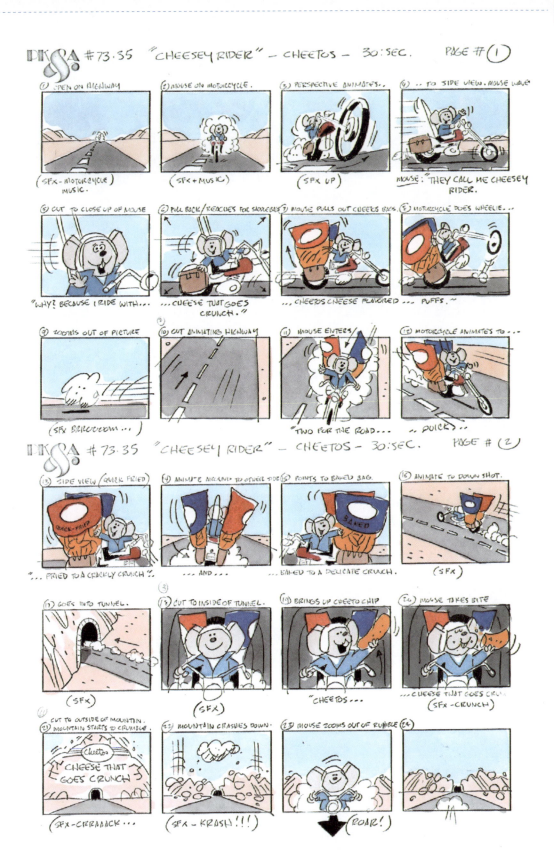

图 3-45　多变的视点使分镜头生动

五、镜头中的轴线法则

图3-46 轴线法则

影视创作是制作和传播影视艺术的重要途径。轴线法则,作为影视创作中一种传统的剪辑规律,在影视传媒迅速发展的今天,已具有新的涵义和特征。下面就轴线在影视剪辑中的应用状况,从四个方面讲解轴线应用的考虑因素(图3-46)。

1.轴线关系

(1)动作轴线:指人或其他主体运动时,运动方向与目标之间形成的轴线。

在电影或电视拍摄中,被拍摄的主体运动方向、路线或轨迹即称作"动作轴线"或"运动轴线"。如果要保持运动主体在屏幕上运动方向的一致(包括相同方向、相异方向),各个分切镜头的拍摄总方向应保持在这条轴线的同一侧。如果越过了轴线拍摄(称越轴),主体在屏幕上的运动方向会变成反方向。主体运动的速度越快,动作轴线所起的作用越明显。动作轴线可以是直线,也可以是曲线。两者都要求拍摄机位、拍摄方向保持在线的同一侧(图3-47)。

(2)方向轴线:人物在静止观察周围某物体时,人物视线与物体之间构成的轴线。

(3)关系轴线:人物之间进行对话交流时,在两人(或三人)之间形成的轴线。

关系轴线涉及的是静态屏幕方向。如果屏幕上出现两个主体,那么只形成1根关系轴线,拍摄各个镜头的总方向必须保持在这根线的同一侧180°以内。如果,屏幕上出现3个以上主体,那么每两者之间都可以形成一根轴线,主体越多,轴线也越多(如3个主体有3根轴线,4个主体有4根轴线),拍摄总方向仅能确定在每2根轴线的夹角之内。

2.轴线原则

一般情况下,摄像机在选择拍摄角度时,不能随意越过画面中的轴线,而只能在轴线一侧的180度之内进行拍摄。否则,就会出现人物动作、方向和关系的偏离,称之为"离轴"。

3.越轴

当空间关系明确后,有意识地将镜头离开原来的总角度,跳跃到轴线的另一侧进行拍摄时,就形成"越轴"或"反打"。

4.合理越轴采用的基本策略

(1)在画面内显示其方向改变的合理性

① 入骑轴镜头。

② 插入运动主体转弯镜头等自然改变方向的镜头。

③ 越轴前插入交代环境的全景镜头。

④ 利用枢轴镜头越轴。

(2)利用视觉缓冲现象合理越轴

① 插入与运动主体有关的事物的局部镜头。

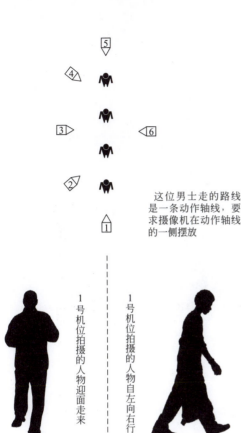

这位男士走的路线是一条动作轴线，要求摄像机在动作轴线的一侧摆放

1号机位拍摄的人物迎面走来

1号机位拍摄的人物自左向右行

3号机位所拍人物仍是自左向右走

4号机位(人物右后侧)仍是自左向右走

5号机位所拍人物为正背面，他的行走方向仍未变

这是附加的6号机位所拍，人行走方向与其他机位(2号、3号机位)所拍相反，属;跳轴;机位

图中1号、2号机位拍摄机不同，但人物行走方向从左到右一致，而越过曲线，1'号机位所拍画面，人物却是从右往左走的。

图 3-47　动作轴线

② 插入大动作来跳轴。

③ 插入主观镜头

（3）在一般情况下，越轴镜头会造成画面方向相反的银幕效果。因此，只有在以下几种情况下越轴不会造成离轴现象。

① 不把动作切开，采用一个镜头中摄影、摄像机的移动越过轴线。

② 在两个形成越轴镜头中插进一个表现景物或人物的特写。

③ 两个越轴镜头中间间隔一个中性镜头（在动作线上拍摄的镜头）。

④ 通过在动作的剪接点越轴。

图3-48　按照轴线法则制作分镜头

⑤ 当被拍摄体出现2根以上动作轴线时，如运动体离开原轴线转弯而形成新轴线或两个人边走边谈话形成2根动作轴线时，镜头可以越过原来的轴线或者1根轴线，而后再从第2根轴线来获得新的总角度。

总角度是指场面调度中动作轴线一侧的180°角，一般情况下，一个场面中，导演只能在总角度中选择不同的角度进行拍摄，这样才能获得空间的连贯性和统一性。

（4）在处理离轴镜头的剪辑时，可以把握以下几点要领，灵活运用，以便尽可能地弥补拍摄时的失误。

① 要掌握与利用人物动作（回头、转身、视线、走路、起坐等）衔接转换镜头。

② 要掌握与利用光影变化、色彩过渡的有机性衔接转换镜头。

③ 要掌握与利用主体动作与机器运动的有机关系衔接转换镜头。

④ 要掌握与利用插接镜头如人物特写或其他景物镜头，调整镜头顺序和通过剪接点的选择等方法衔接转换镜头。

⑤ 要掌握与利用声音因素（对白、旁白、音乐、音响等）衔接转换镜头。

（5）轴线运用

① 遵守轴线规则的画面，内容表现得合理，具有逻辑性。

② 在叙述故事情节方面，遵守轴线规则的画面具有叙事的连贯性。

③ 观众观看遵守轴线规则的画面，视觉流畅，观看心理具有稳定性。

④ 遵守轴线规则的画面，节奏平稳、和顺；违反轴线规则的画面产生停顿、跳跃的感觉。

由于失误而造成越轴镜头，应在后期编辑时借助中性镜头、大特写、空镜头等来组接，做调整弥补的技术处理。大特写镜头因此也被摄像师和编辑们戏称为"万能镜头"。

因创作的特殊需要，为表现某种艺术效果而故意造成"越轴"（图3-48）。

六、镜头的场景调度

分镜头设计师也要与摄影师一样，对场景的调度有清晰的认识。

1. 场景调度

意为"摆在适当的位置"或"放在场景中"。起初这个词只适用于舞台剧方面，指导演对演员在舞台上表演活动的位置变化所做的处理，是舞台排练和演出的重要表现手段，也是导演为了把剧本的思想内容、故事情节、人物性格、环境气氛以及节奏等，通过自己的艺术构思，运用场面调度方法，传达给观众的一种独特的语言。场面调度是在银幕上创造电影形象的一种特殊表现手段，指演员调度和摄影机调度的统一处理，被引用到电影艺术创作中来，其内容和性质与舞台上的不同，还涉及摄影机调度（或称镜头调度）。

由于电影和戏剧在艺术处理上具有某些共同性，"场面调度"一词也被引用到电影创作中，但其涵义却有很大的变化和区别。在电影中"场面调度"的涵义是指导演对画框内事物的安排，因为电视和电影具有相似的性质，所以它也适用于电视剧的创作。

构思和运用电影场面调度，须以电影剧本，即剧本提供的剧情和人物性格、人物关系为依据。导演、演员、摄影师等须在剧本提供的人物动作、场景视觉角度等基础上，结合实际拍摄条件，进行场面调度的设计。利用场面调度，可以在银幕上刻画人物性格，体现人物的

思想感情，也可以表现人物之间的关系，渲染场面气氛，交代时间间隔和空间距离。场面调度对电影形象的造型处理，也起着重要的作用（图3-49）。

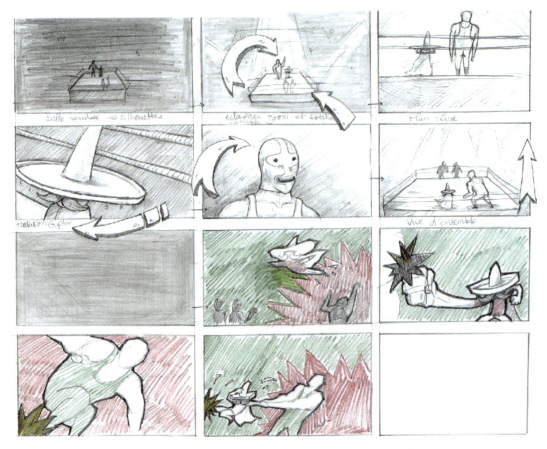

图3-49　场面调度对分镜头的作用明显

（1）横向调度：演员从镜头画面的左方或右方作横向运动。

（2）正向或背向调度：演员正向或背向镜头运动。

（3）斜向调度：演员向镜头的斜角方向做正向或背向运动。

（4）向上或向下调度：演员从镜头画面上方或下方做反方向运动。

（5）斜向上或斜向下调度：演员在镜头画面中向斜角方向做上升或下降运动。

（6）环形调度：演员在镜头前面做环形运动或围绕镜头位置做环形运动。

（7）无定形调度：演员在镜头前面做自由运动。

导演选用演员调度形式的着眼点，不只在于保持演员和他所处环境的空间关系在构图上完美，更主要在于反映人物性格，遵循人物在特定情境下必然要进行的动作逻辑。

2.影视作品的场面调度是演员调度与摄影机调度的有机结合

这两种调度相辅相成，都以剧情发展和人物性格、人物关系所决定的人物行为逻辑为依据。为了使影视作品形象的造型具有更强烈的艺术感染力，在处理影视作品场面调度时，可以从剧情的需要出发，灵活运用以下三种手法。

（1）纵深调度。即在多层次的空间中，充分运用演员调度的多种形式，使演员的运动在

透视关系上具有或近或远的动态感,或在多层次的空间中配合富于变化的演员调度,充分运用摄影机调度的多种运动形式,使镜头位置做纵深方向(推或拉)的运动。比如将摄影机摆在十字路口中心,拍一演员从北街由远而近冲向镜头跑来,尔后又拐向西街由近而远背向镜头跑去的镜头;或者跟拍一演员从一个房间走到房子深处另外几个房间的镜头。这种调度可以利用透视关系的多样变化,使人物和景物的形态获得强烈的造型表现力,加强电影形象的三度空间感(图3-50)。

(2)重复调度。相同或相似的演员调度和镜头调度重复出现。虽然镜头调度有些变动,但相同或相似的演员调度重复出现。虽然演员调度有些变动,但相同或相似的镜头调度重复出现。在一部影片中,这种相同或相似的演员调度和镜头调度的重复出现,会引发观众的联想,使他们在比较之中,领会出其中内在的联系和涵义,从而增强剧情的感人力量(图3-51)。

图3-50 画面的空间感

图3-51 重复调度

（3）对比调度。在演员调度和镜头调度的具体处理上，可以运用各种对比形式，如动与静、快与慢的强烈对比。若再配以音响上强与弱的对比，或造型处理上明与暗、冷色与暖色、黑与白、前景与后景的对比，则艺术效果会更加丰富多彩（图3-52）。

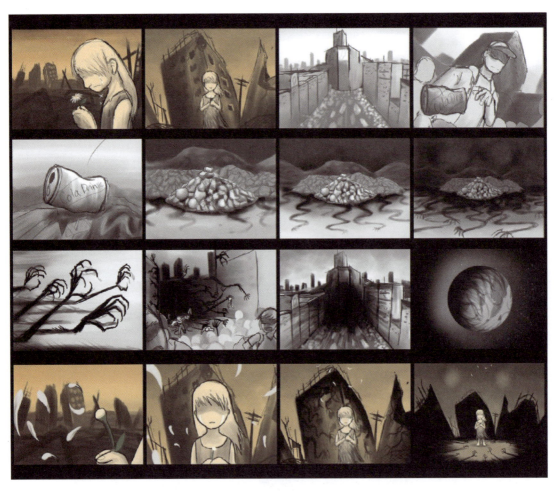

图3-52　对比调度

七、镜头的时间掌握和节奏控制

影视艺术是一门现代艺术，以塑造形象和典型为最终目的。为了达到这个目的，必须采取一定的手段，而影视的表现手段主要有三个，即视觉元素、听觉元素和运动元素。这三个元素各有其独特的功能，但在服务影视的前提下，又是互相联系和互补的。影视的运动元素，其主要构成是节奏和蒙太奇。在影视艺术中，节奏是同时表现在空间运动和时间流程形态上的一种"旋律"，渗透在影视艺术创作的各个环节。

1. 影视作品节奏的重要性

节奏是影视艺术的重要元素之一，是作品生命力的体现，没有节奏，便失去了艺术的魅力（图3-53）。

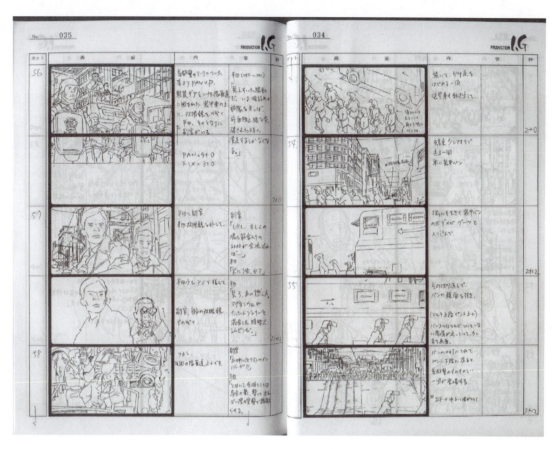

图3-53 分镜头的节奏

2.影视作品节奏的特点

观赏者的地位很重要,节奏的存在以观赏者感知或感受到为条件。

艺术家为观赏者制造一连串期待和这些期待的实现。这里最典型的例证是导演希区柯克在运用变化和构成节奏形成独特的悬疑影片风格,由变化产生节奏影响甚至控制观者的期待成为希区柯克轻车熟路的手段。

节奏有时候需要某个或某些单位的重复。这个屡现的单位间的内容又分成了好些组或节,如乐谱中的小节。节奏的变化可以源于每拍的长短也可以源于各拍间距离的长短。

当然在影视作品的制作与分镜头设计中,必须注意作品的整体节奏,大多数影视作品的工作者是通过对摄影机和演员运动的处理,对对话速度和剪辑节奏的处理来掌握它的影片速度,导演既是依据理性又是依据直觉来处理速度的,尽管大多数影片兼有动作缓慢和快速的场面,但每一部影片都有一个大致的总体效果(图3-54)。

3.影视作品节奏的实质

节奏的实质是通过先前事情的结束为一个新事件做准备,一个有节奏运动着的人用不着丝毫不差的重复一个动作,但他的动作必须具备完整的形态,大家方能感到开始、目的和完成,并在动作的最后阶段看到另一个动作的条件和产生。节奏是以先前紧张的消逝来达到新紧张的建立,紧张根本用不着依序相等的时间,但是酝酿新转折点的情景必须在其前者的情境中有所体现。在这些关于节奏的论述中,应该注意节奏的实现有一种力的作用,这种力的

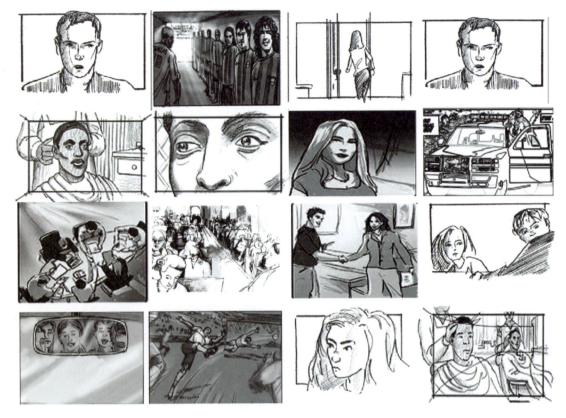

图3-54 把握整体节奏

存在促成新节奏的屡现;此外不能把节奏当成一个机械的因素,必须把节奏放入影片时间流中去考察,必须在运动中加以分析、把握(图3-55)。

4. 影响影视作品镜头的因素

一般来说,影视作品节奏表现在镜头长度、拍摄距离、摄影角度、摄影机运动、时空转换手段、音画关系等方面。镜头是影视的基本单位,镜头的时间长度对于节奏具有重要意义。

一部以短镜头为主的影片和以长镜头为主的影片在节奏上是截然不同的。长镜头节奏舒缓营造了一种期待,短镜头则创造一种快速急促的节奏,具有一种冲击感。

影视作品的拍摄距离也创造着节奏。远景是观众视野开阔,全景能够完整体现生活场面,中近景叙述事件、使观察透彻,特写展现细节流露深层次情感。

拍摄角度的变换同样具有节奏上的意义。如正拍一个画面的主角,观众关注的正面形态,人物的正面形象传达性格最丰富,因此正拍的效果明朗、有力,直接丰富;侧拍展现被摄体与环境的关系;反拍表现被摄体背面,对人物而言则是一种特殊需要;仰拍一般可造成某种优越感,表示一种赞颂和胜利,因为这种手法扩大了人物形象;俯拍可以使人物更渺小,压到地面,产生道德上的压抑。

以色调变换来创造节奏也是一种有效手段,不同的色调有着不同的情感表达,所以也会在节奏上产生相应的影响(图3-56)。

Ice plain battlefield, storyboards

图 3-55　影视作品节奏的实质

分镜头设计

图3-56　色调有时候也是调节画面节奏的良方

课后练习

1. 反复练习绘画技巧，熟练掌握Photoshop、Illustrator和Flash等软件。
2. 熟悉镜头的基本术语，以便以后实际工作的运用。
3. 自主设计角色剧本，进行分镜头的模拟设计。

4 模块四
分镜头设计综合实训

学习导读：本章是从剧本改编到分镜设计的完整流程，以项目实训的形式进行，要求掌握分镜头设计综合表现技法和如何将文字剧本切分为分镜头使用的文字的过程。本模块所提供的案例和训练项目包含了影视分镜头、动画分镜头等实训内容，可以完整地创作出分镜头设计作品。

任务一　影视分镜头设计项目综合实训

一、影视分镜头设计的概念

影视分镜头一般服务于广告、电视剧、电影等影视作品，所以需要了解各种工作的工作周期。

以广告类的分镜头设计为例，最基本的要求就是尽快完成工作，通常只有2～3天的时间，虽然感觉时间很紧迫，但要了解，广告一般都是30秒左右的播出时间，一般分镜头也只需要20个左右的画面，这并不是非常大的工作量。

而电视剧或电影的分镜头和广告分镜头不同，由于电影和电视剧的时间长度比广告要长，所以很多电视剧或电影的分镜头绘制时间在3个月以上，如果作品涉及到大制作，那时间还要以倍数的增加。

二、影视分镜头设计工作与沟通方式

进行广告分镜头工作，在大多数情况下，设计师要和广告公司进行一次会面，其他时间

大多是通过电话、EMAIL或即时通讯工具进行沟通,剩下的事情就由自己组织安排了,当然这需要在设计师保证工作效率的情况下。

对于电视剧或电影分镜头的设计,分镜头设计师将与导演和制作人员多次见面,当然见面的时间需要尽可能紧凑,每周3次也许是一个不错的安排,这样每次开会都能得到新鲜资讯,一部电影也许大约需要1000张或以上的画面,每次会面的时候,可能只能了解或通过一部分的剧本,电视剧、电影分镜头的工作一般开始较为缓慢,随着分镜头设计者和导演、制作人员的磨合与互相了解,工作会变得顺利流畅。

三、影视分镜头设计效果的要求

影视分镜头的设计需要一个现实主义的绘画风格,一般较少出现搞笑或者卡通动漫形式的角色。例如,香奈儿(Chanel)发布了他们的经典香水——Chanel No.5的最新宣传片。本短片运用了书本中所提到的分镜头技巧,特别在气氛渲染上和镜头的运用上花了非常多的功夫,堪称影视短片分镜头设计的典范(图4-1)。

图 4-1

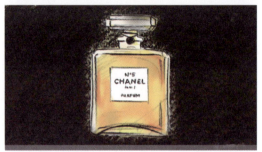

图4-1　香奈儿香水广告分镜头

分任务一　影视广告分镜头实训——安踏广告分镜头脚本设计

一、任务分析

本次任务是一部安踏广告片。客户准备邀请王皓（乒乓球世界冠军）参演一部明星广告片，运用国人对乒乓球的关注，而适合各个年龄层。安踏的品牌定位是国内广大运动爱好者，所以运用的色调应该以红色作为基调，通过主演王皓在比赛时的紧张激烈时刻的描绘来吸引观众的注意力。而想抓住观众的注意力，又要运用特写与远景相结合的拍摄手法，突出运动员的表情和动作，在片子最后把广告焦点——安踏及其LOGO呈现出来，让观众记住广告片的目标品牌以及品牌的推崇价值观和追求。

片中编导安排了一个用脚救球的镜头，其目的是为了突出安踏的产品，也迎合了运动员为了实现更高更快更强的奥林匹克精神竭尽所能的奋斗，紧张而不失幽默，通过节奏的变化使单调的空间显得生动活泼。

在创作前需要寻找相应的设计风格参考，例如下面的广告分镜示范，以便完成任务（图4-2）。

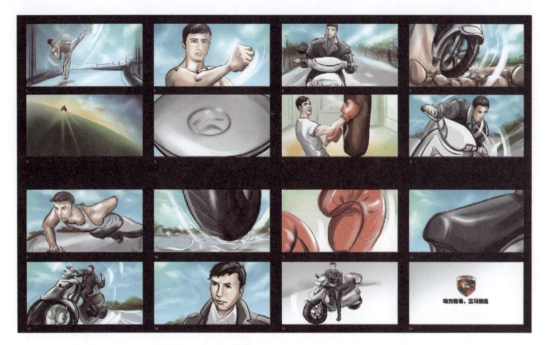

图4-2 所搜集的分镜头设计风格参考资料

二、相关资料与剧本

镜号	景别	技巧	时间	内容	解说词或对话	音乐	效果	备注
1	半身特写	跟镜头	2s	乒乓球台前,王皓严阵以待	"噔——"一声闷响出现王皓的画面	快节奏的音乐		坚毅的目光
2	半身特写	固定镜头	2s	一乒乓球桌另一边,王皓对手持球欲发	"噔——"一声闷响出现王皓对手画面	快节奏的音乐		
3	全景	跟镜头	20s	紧张激烈的比赛场面,画面隐约可见记分牌分数交错上升,最后在22：21处停下	只有发乒乓球出的声和鞋摩擦地板的声音	快节奏的音乐		
4	半身特写	固定镜头	4s	王皓持球欲发,目光坚定,额头上有少许汗水(半身特写)	"怦,怦——"心跳声			
5	全景	固定镜头	12s	王皓发球,双方你来我往,打得甚是难解难分,对方一记扣球打在王皓反手死角,王皓见伸拍已不够长,便伸出右脚(特写脚钩球),将球踢在网上落在对方桌面上,特写,球在桌上上下跳动	只有"乒乓"声和鞋磨地声		俯角	
6	特写	固定镜头	5s	隔网特写乒乓球,球上有一个红色"ANTA"标志,标志从球上飞出,背景变黑,ANTA四个字母从屏幕右边滚入	标志飞出配合"噔——"的声音	男声(安踏)		注:ANTA四个字母像一张纸条一样从左至右过去

三、任务实施

① 根据剧本的内容进行分镜头的草稿绘画。在初步作业时,不用特别详细,只需要把基本的镜头感觉和角色动态表达出来即可(图4-3)。

② 运用TOON BOOM storyboard或Photoshop等软件润色,如图4-4～图4-7所示,一步一步完成。

图4-3 在纸面上绘制出分镜头草图

图4-4 Photoshop中放入单张草图

图4-5 Photoshop里面的笔刷工具对分镜头画面进行润色

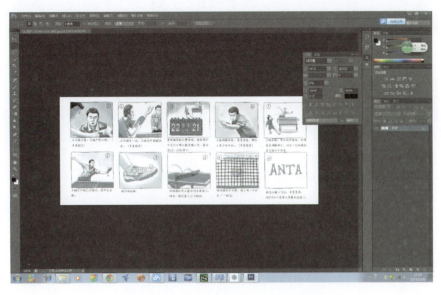

图 4-6　Photoshop 对所有画面进行润色

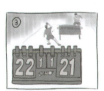
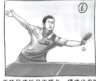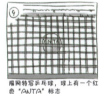

图 4-7　完成图

分任务二　影视广告分镜头实训——尼康（NIKON）D7000 广告分镜头设计

一、任务分析

　　这是一个30秒的影视短片广告，这部广告的节奏由快而慢，需要分镜头设计师依据剧本和镜头的节奏，给予导演相应的视觉预判。

　　本广告的创意来自尼康一向传达的文化——用脚去行走，用眼睛去观察，用心去聆听。所以广告通过人物的移动、景色的变化，传达风景对人的心灵震撼，通过主角捕捉分镜的瞬间活动，突出商品的特点，从而让商品的优点深入人心。

二、相关资料与剧本

镜号	景别	技巧	时间	内容	解说词或对话	音乐	效果	备注
1	中景	跟镜头	2s	王力宏进入镜头		舒缓的音乐		镜头自下而上
2	头部特写	定镜头	2s	王力宏拿起相机准备拍照（演员正面）		舒缓的音乐		
3	全景	跟镜头	4s	王力宏在溪流经过的高原中穿过		舒缓的音乐	仰角	
4	特写	固定镜头	1s	王力宏又拿起相机拍照（演员斜背面）				
5	全景	固定镜头	2s	一个城堡出现在镜头中间	相机快门的声音	舒缓的音乐	俯角	
6	特写	跟镜头	2s	王力宏在阳光照射下寻找新的景色		慢慢变快的音乐	仰视	
7	全景	固定镜头	1s	广阔的平原景色，云彩在移动		快节奏的音乐		
8	近景	固定镜头	2s	王力宏向湖边走去（演员背对镜头）		快节奏的音乐		
9	远景	固定镜头	2s	王力宏站在小山坡看着湖的景色		轻松欢快的音乐		
10	近景	拉镜头	2s	王力宏背身坐在镜头前，远处是湖那边的城堡		轻松欢快的音乐		
11	特写	固定镜头	1s	王力宏用手指触屏控制相机显示屏		轻松欢快的音乐		
12	近景	固定镜头	2s	傍晚太阳下山，湖的景色变化		轻松欢快的音乐	主观视角	
13	特写	固定镜头	0.5s	王力宏又拿起相机拍照（正面）	快门声	轻松欢快的音乐		
14	全景	固定镜头	0.5s	湖对面的城堡夜景		轻松欢快的音乐		
15	半身特写	固定镜头	0.5s	王力宏缓缓放下相机	台词："激发创作灵感，尼康D7000"	轻松欢快的音乐		侧面
16	特写	固定镜头	1s	王力宏捧着相机的胸前特写		轻松欢快的音乐		
17	全景	拉镜头	2s	一堆尼康产品和镜头	另有D5000、D3100	轻松欢快的音乐		

三、任务实施

① 根据剧本的内容进行分镜头的草稿绘画（图4-8）。

② 运用Photoshop软件润色，首先进行黑白的模拟绘画可以先培育比较好的画面素描关系（图4-9～图4-11）。

图4-8　用铅笔绘画草图

图4-9　草图在Photoshop里进行润色

图4-10　Photoshop里面的笔刷工具对分镜头画面进行润色

图4-11　尼康D7000广告分镜部分完成稿

分任务三　《人为什么活着》大众银行励志广告片

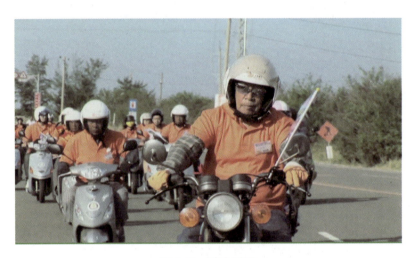

图4-12　骑士剧照

一、任务分析

　　本次任务是为大众银行创作一个关于老年人缅怀青春的励志广告片,在片中并不会出现任何和大众银行有关的事物,这种广告形式被称为软性广告。这个影视广告短片的时长比一般广告要长,达到3min左右,因此,镜头和角度比起一般广告要多,绘画的工作量也会随之增长。分镜头设计师要把握以上特点去完成这个任务(图4-12)。

　　在这部广告中文案的运用是它成功的重要原因之一,贯穿始终的旁白仿佛是片中几位主角发自内心的声音,在同观众对话,时刻扣动着人们的心弦。剧本、镜头、音乐和文案,它们之间完美的组合最终谱写了这部寻梦之旅。

二、相关资料与剧本

镜号	景别	镜头运动	镜头视点	内容	对白音效	时节（第×秒开始）	时跨（经过×秒）
1	远景	拉		进隧道，镜头快速拉离隧道口，隧道口渐渐远离观众视线	我们为什么要去辩论？	0	4
2	近景	固		过肩打，A正看着一幅遗照		5	3
3	近景	固		A脸部的表情，以及看到遗照的那一瞬间的低头	为了思念？	8	3
4	近景	推		A和几个朋友与爱人的旧照片		11	2
5	近景	固		A拿起相框，站在死去的爱人前面		13	3
6	中景	固		A看着医生给他的检查结果		16	4
7	中景	固	侧	房间里，A对着一个人坐着抓头发	为了活下去？	20	2
8	近景	固		一只放满五颜六色药丸的手的特写	为了活更长？	22	1
9	中景	固		A看着药丸的镜头		23	1
10	特写	固	侧	房间里，A拿着电话训斥叫喊的特写	A：哎	24	1
11	中景	拉	正侧	A沮丧坐下的表情	还是	25	1
12	特写	固		A拿起笔圈掉一个人的头像	为了离开？	26	4
13	中景	固		以B（死去的朋友）照片为前景（虚化），随着音乐声继续，镜头转换成中景，出现A、C、D、E、F	二胡声响起	30	2
14	中景	固	过肩	A沮丧的脸部表情，和抬头看C的一瞬间		32	4
15	近景	固	过肩	C低下头萎靡的在餐桌前		36	1
16	近景	固		服务员上餐饮，A苦闷的脸		37	2
17	近景	固		C苦闷的脸		39	3
18	近景	固		D夹菜手发抖的样子		42	1
19	特写	固		一只手突然拍在餐桌上		43	1
20	近景	移		D夹的菜突然掉下来		44	2
21	近景	固	正侧	E大声地喊道	眼瞪着说：去骑摩托车吧！	46	2
22	近景	固		A冲着C喊道	哎	48	2
23	特写	固	后	卷闸门升起，D出现在阳光前面	音乐响起：on the mark	50	2
24	特写	固	推	D脸部的特写，侧面是阳光		52	2
25	中景	移	推	阳光下的落满灰尘的摩托车		54	2
26	特写	固		一只摸着照片的粗糙手		56	1
27	近景	固		E撤掉输液管		57	1
28	近景	固		C摔掉拐杖		58	1
29	近景	移	侧	A摔掉药丸		59	1
30	近景到特写	移		A拉上上衣拉链，精神抖擞		60	2
31	特写	固		摩托车灯打开		62	1
32	近景	移	侧	出隧道口，光		63	1
33	近景	移		5人骑摩托车	白：5个老人，平均年龄81岁	64	4

以下略

三、任务实施

① 进行草图的绘制，完成铅笔草图后，在Photoshop中勾勒轮廓（图4-13、图4-14）。

② 进行润色，润色可分层进行。把线稿放在第一个图层，图层属性设置为正片叠底；在第一个图层下面新建一个润色图层，在此图层进行润色（图4-15～图4-17）。

图4-13　先用铅笔绘制出分镜头画面的草图

图4-14　用Photoshop软件的铅笔工具把分镜头画面勾画出来

图4-15　用笔刷工具润色

图4-16　用笔刷工具继续润色

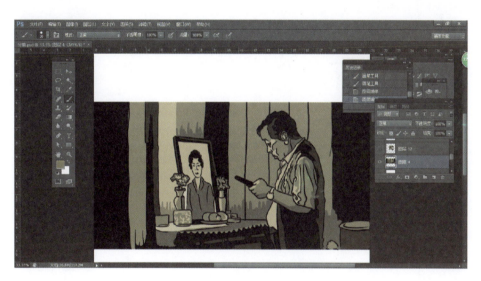

图4-17　分镜头单幅完成图

③ 部分分镜头的整体效果（图4-18）。

影视短片的分镜头，是将广告剧本文字转换成立体视听形象的中间媒介；是将文学内容转化分切成以镜头为单位的连续画面的剧本，以供现场拍摄使用的工作剧本，用于导演处理美术设计、动作表演、对白、摄影、特技处理、剪辑、配音、音效提示等内容于一体的工作蓝本。它指导影片的拍摄，是影视作品创作过程中极为重要的环节。要做好作为影视作品的前期影视短片分镜头的工作，除了学习与练习以外，还需要养成勤看广告的习惯，模拟自己是一个职业的广告分镜头设计师，从而进行针对性的分镜头设计练习。如果能做到这点，则将在影视分镜头设计的学习里事半功倍。

分镜头设计

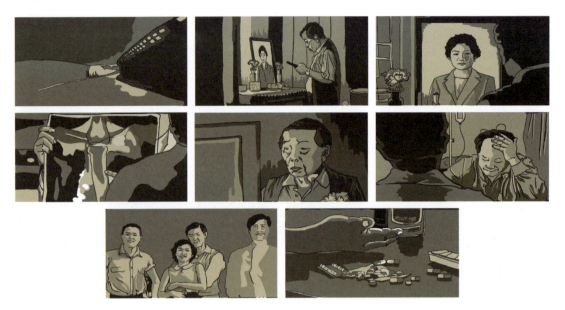

图4-18 骑士分镜头设计部分完成稿

任务二　动画分镜头设计项目实训

创作动画分镜头，设计师要了解动画片的剧本，了解人物角色，经常要担当角色设计的工作，特别是在没有人物设定的商业作品中，搞清楚观众群。对背景的刻画要特别注意，根据对剧本和观众群的了解，进行合理的创作。

做好动画分镜头设计需要具备的理论知识有，导演基础、动画表演和原动画理论、影视制作基础等。

需要具备的手绘能力有，场景构图和透视、人物造型设计等。

分任务一　为童话文学作品《奶爸》片段设计动画分镜头

一、任务分析

《奶爸》是一部关于介绍"袋鼠仔仔"背包的一个动漫商业广告，面对的观众群是孩子的年轻父母，年龄层次在30岁左右，所以设计师应该留意色调、镜头对儿童的吸引程度和影响度，适当的速度和明快的颜色是面对年纪较小的儿童的适当方式，这也是儿童家长期待的效果。考虑到本设计的受众群是30岁左右的年轻父母，所以本分镜头设计的角色以家庭成员为主要角色，父母和婴儿都会在剧本中出现。

要完成本题目，首先需要遵循以下步骤。

① 创作剧本。
② 制作分镜头文字脚本。
③ 根据分镜头文字脚本设计分镜头。

镜号	景别	镜头运动	镜头视点	内容	对白音效	时节（第×秒开始）	时跨（经过×秒）
1	全景	推		公寓里传来一阵小孩的哭声	哇！哇！哇！	0	3
2	特写	固		给孩子妈妈发的信息	老婆你快回来吧，孩子一直哭	3	3
3	特写	固		小孩哭		6	4
4	特写	固		给孩子妈妈发的信息		10	3
5	中景	固		苦恼的爸爸，生气大喊	不要在哭了啊，宝宝	13	2
6	中景	拉		两眼含着泪花的小孩，注视着爸爸		15	3
7	特写	推		小孩哭，镜头向前推进		18	2
8	特写	推		小孩大哭		20	5
9	全景	拉		爸爸跪向在哭泣的宝宝	宝宝，饶了爸爸吧	25	3
10	特写	推		镜头向前推进，苦恼的爸爸手抓着头发		28	2
11	特写	固		孩子妈妈回复信息	今天宝宝交给你带，我晚点才能回去	30	3
12	特写	拉		小孩越哭越凶		33	2
13	全景	固		有开门的声音		35	2
14	中景	拉		孩子爸爸看着门	年轻的爸爸啊	37	2
15	特写	拉		门把转动		39	1
16	特写	固		脸上惊讶的表情		40	2
17	特写	固		门微开		42	1
18	特写	固		一只脚，镜头向上		43	1
19	特写	推		一个头		44	1
20	全景	拉		出现了神秘的袋鼠	你知道宝宝为什么一直在哭	45	1
21	中景	固		袋鼠在说	那是因为	47	2
22	特写	推		镜头推向袋鼠的眼睛	你没有	49	3
23	中景	固		袋鼠把手伸进腰间的腰包		52	2
24	特写	推		镜头向前推进，特写手在腰包里		54	2
25	全景	固		一个奶爸神器出现		56	3
26	特写	推		孩子爸爸恍然大悟	我想，我知道该怎么做了	59	3
27	中景	固		给孩子套上育儿袋		62	8
28	中景	固		给孩子妈妈发短信	老婆，宝宝已经不哭了，你不用急着回来	70	4
29	中景	固		孩子爸爸抱着安静入睡的宝宝	果真是奶爸神器啊	74	2
30	中景			睡得很甜的宝宝		76	

二、相关资料与剧本

袋鼠仔仔品牌是一个专门为年轻父母带孩子出行的产品,产品以时尚、舒适、健康、实用、便携为设计元素,真正做到解放父母的双手,为宝宝打造安全、方便的出行工具。

三、任务实施

① 根据剧本内容,分镜头设计师开始绘画动画分镜头,在绘画的过程中,设计师需要寻找一定量的风格参考(图4-19、图4-20)。

② 根据风格的参考和文字分镜头的内容,分镜头设计师必须先创作分镜头的草图(图4-21、图4-22)。

图4-19　人物风格参考1　　　　　　　　　图4-20　人物风格参考2

图4-21　先用铅笔绘制出分镜头单幅草稿

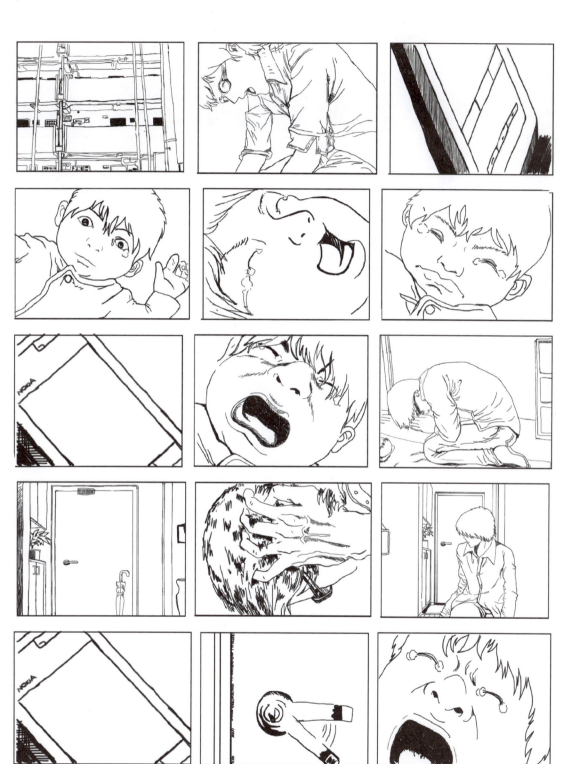

图4-22

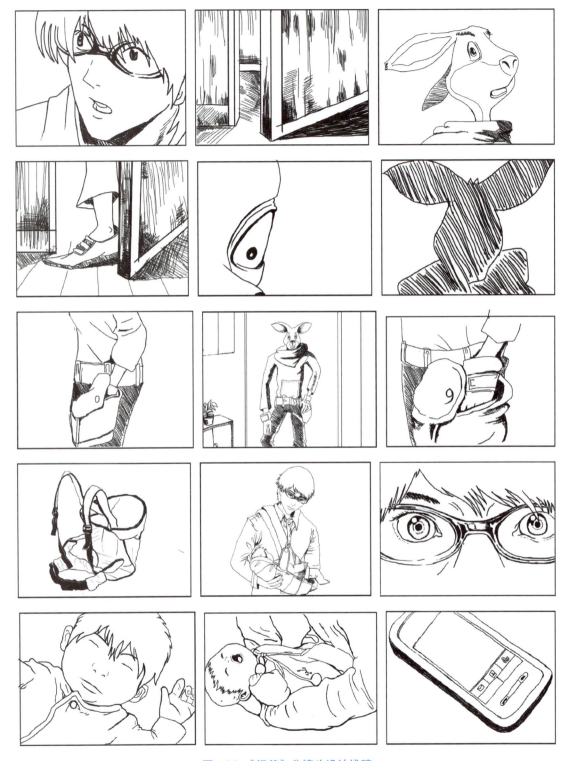

图4-22 《奶爸》分镜头设计线稿

③ 当分镜头的草图线稿通过后,分镜头设计师需要通过Photoshop进行润色,现在拿出其中一张分镜头画面进行具体表现(图4-23～图4-26)。

图 4-23　把线稿放进 Photoshop

图 4-24　运用 Photoshop 的笔刷工具进行润色

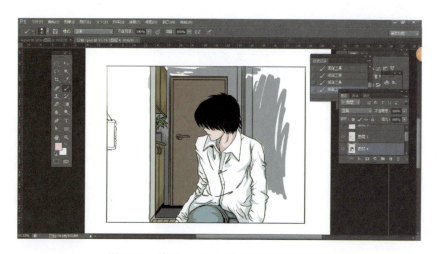

图 4-25　用 Photoshop 的笔刷工具继续润色

分镜头设计

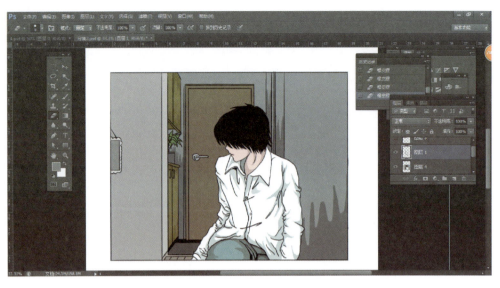

图 4-26　完成效果图

分任务二　动画广告《袋鼠的一家》设计动画分镜头

一、任务分析

本提案的客户同样是袋鼠仔仔产品，但是角色的设计不同，本提案的角色运用拟人化的卡通动物，角色有袋鼠妈妈爸爸和孩子，还有鳄鱼宝宝、羊妈妈等角色，参考图 4-27 所示风格。

图 4-27　参考风格

运用卡通人物作为角色，其目的就是为了亲和力，动物是人类永远的朋友，以至于人有养宠物的传统。运用拟人化的动物不但可以拉近产品和顾客的距离，而且对其商品的功利性是一种极好的隐藏。

二、相关资料与剧本

镜号	景别	镜头运动	镜头视点	内容	对白音效	时节（第×秒开始）	时跨（经过×秒）
1	全景	固		角色讲解，袋鼠爸爸，袋鼠妈妈和袋鼠仔仔		0	1.5
2	全景	固		角色讲解，小螃蟹、小昆虫、小鳄鱼、羊妈妈		1.5	1.5
3	全景	固		袋鼠爸爸找袋鼠妈妈	嗨，有看到我老婆吗	3	4
4	全景	固		袋鼠妈妈踩了袋鼠爸爸尾巴	你想去哪儿	7	3
5	中景	拉		袋鼠爸爸偷吃仔仔的糖	又偷吃糖，只会吃	11	4
6	中景	固		袋鼠妈妈把仔仔交给爸爸照顾	仔仔给你照顾吧，我要去美容	15	4
7	中景	固	背	袋鼠爸爸上百度		16	1
8	中景	拉	背	袋鼠爸爸找育儿袋		18	2
9	全景	固		袋鼠爸爸带着仔仔去逛街	怎么袋鼠爸爸会有育儿袋	19	5
10	全景	固	侧	袋鼠家族在讨论	他是男的，居然有育儿袋	24	3
11	全景	固		袋鼠爸爸在运动	怎么育儿袋还可以背在后面	27	4
12	全景	固	侧	袋鼠爸爸在示范侧面背	厉害吧，还可以侧面背	31	6
13	全景	固		讲解神奇的育儿袋		37	8
14	全景	固		袋鼠爸爸和小鳄鱼聊天："别人的孩子都能走路了"		45	4
15	中景	固		大家在围观，袋鼠爸爸示范仔仔走路		49	6
16	近景	拉			仔仔走路	55	4
17	中景	固			袋鼠爸爸开车载仔仔回家	59	3
18	特写	拉			仔仔睡得很甜	62	2
19	全景	固			在路上遇到羊妈妈："这么潮，还能背着孩子开车"	64	2

三、任务实施

具体如图4-28～图4-31所示。

图4-28　用铅笔绘制分镜头草图

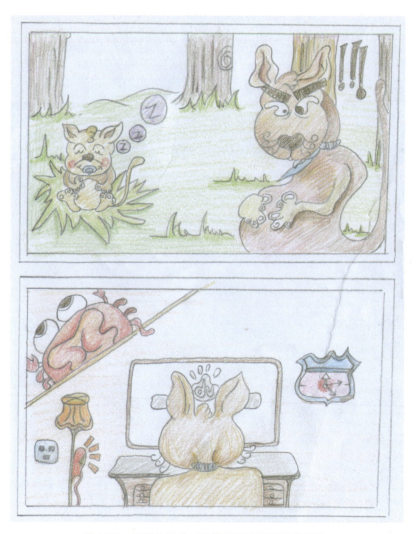

图4-29　用彩色铅笔对分镜头剧本画面进行润色

图4-30 运用笔刷工具盒、对比度面板进行再度润色

图4-31

分镜头设计

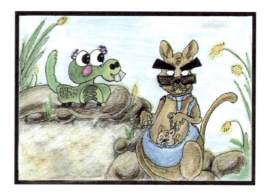

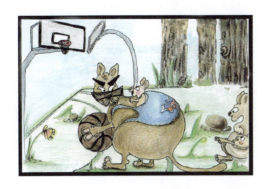
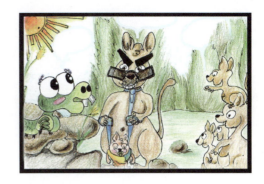
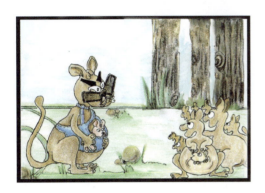

图4-31 《袋鼠的一家》分镜头完成效果图

分任务三 《农民市场牌西红柿》动画分镜头任务

一、任务分析

本次任务关于农民市场西红柿的动画广告,根据故事梗概,注意镜头的摆放、调度,以及速度,以至于分镜头脚本的语言、背景、音乐等,分镜头设计师有较大的空间进行设计。

设计师根据客户的要求,提出了用田鼠作为动画影片的主角,因为田鼠贪吃的性格正好能表现西红柿的商品特性。

二、相关资料

本故事发生在农场中,于是需要寻找农场的相关资料,特别是场景与道具的图片资料,以作为分镜头绘画的参考,并为分镜头的整体色彩效果打上基调(图4-32～图4-34)。

图4-32　丰收的麦田

图4-33　皮卡参考图片

图4-34 西红柿参考图片

三、任务实施

① 草图的绘画在分镜头设计中非常重要,有时候分镜头设计的正稿直接用草图完成,不过更多时候为了提案需要,分镜头设计都要绘画精美(图4-35)。

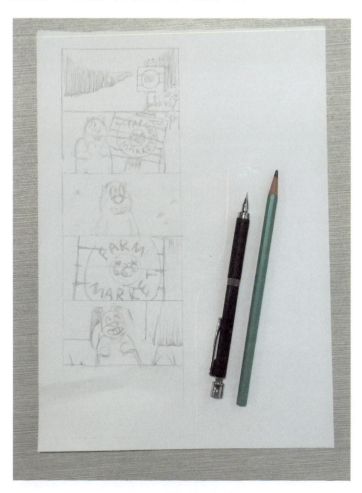

图4-35 西红柿广告草图

② 完成草图后,用Photoshop或者Painter等绘图软件进行润色。现在拿出其中一张画面进行展示(图4-36～图4-40)。

图4-36　用Photoshop的笔刷工具打稿

图4-37　用Photoshop对画面进行初步润色

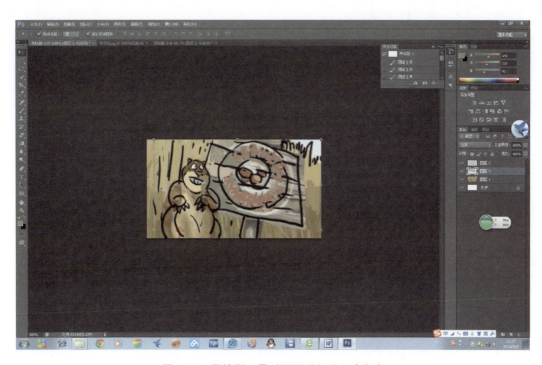

图4-38 用笔刷工具对画面进行进一步润色

图4-39 单张完成图效果

镜号 SC	画面 PICTURE	制作说明 NOTE	对白 DIALOGUE	长度 TIME
1-1				
1-2				
1-3				
1-4				
1-5				

图4-40　农民市场西红柿动画广告分镜头最终稿

动画分镜头脚本是在敲定了文字剧本、人物设定稿、场景设定稿以后，动画导演就要开始分镜头脚本的创作了，它是利用蒙太奇等镜头语言将文字剧本或脚本转换成画面的形式，并配以各种特效、拍摄手法等。动画分镜头脚本是指导后面所有动画制作人员工作的蓝本，后面所有的制作人员都要严格按照分镜头脚本进行制作，其中包括镜头号、场景和时间，有时会加入一些备注。

通过以上的练习，可以了解到动画分镜头的一些特征，并能够初步进入分镜头设计的道路，但如果想成为真正的动画分镜头设计师，不但要对分镜头设计有所了解，而且对动画这个特殊行业的其他部分也要有所了解。只有这样，我们才能在这个综合了很多艺术方向的行业得到相应的位置，并为之而工作。

任务三——动态分镜头项目实训

动态分镜头是分镜头画面的影片化，比起静态分镜头可以更好地给予导演整个影片的节奏感和连贯感。想要了解和学习好动态分镜头，除了需要消化之前学习的分镜头设计语言之外，还要对声音与音乐有所了解，以及需要学习制作动态分镜头的软件，例如国内应用比较广泛的为 Adobe premier、Adobe flash 或者 TOON BOOM storyboard。

优秀作品如图4-41所示。

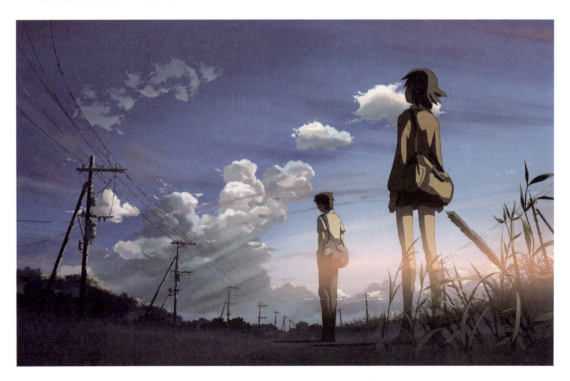

图4-41 《秒速5厘米》动画电影动态分镜头

分任务　为电影《同桌的你》中片段创作动态分镜头

一、任务分析

　　动态分镜头和之前学习的分镜头设计有很多相似的地方，同样需要通过绘画、镜头感、台词等影视语言进行制作和设计，但是动态分镜头需要顾及动态，所以绘画的时候不但要注意分镜头静态工作区的画面，还要注意工作区外的一部分画面。此外，要注意声音跟画面的融合，所以动态分镜头比静态分镜头更接近影视作品。

二、相关资料与脚本

　　本片段讲述非典爆发严重时期，男一号已经感冒，被隔离了起来，严重的人就被送走，于是女一号就把自己的舍友和男一号的舍友们召集起来，去营救男一号的整个过程。

　　根据任务，分镜头设计师需要先写出分镜头文字脚本。

镜号	景别	镜头运动	镜头视点	内容	对白音效	时节（第×秒开始）	时跨（经过×秒）
1	全景	固		一群医护人员发现男、女一号，拿着手电筒在照	脚步声	0	4
2	特写	固		男一号牵女一号的手跑，医护人员在追	脚步声	4	1
3	中景	固		跑，追	脚步声	5	2
4	中景	固		跑	脚步声	7	1
5	中景	移		医护人员、保安一直狂追	脚步声，保安：不要跑，站住	8	0.5
6	全景	固	俯视		脚步声	8.5	1
7	全景	固		有个保安发现男二、三、四号和女二、三、四号	脚步声，保安：在这儿，这儿呢	9	4
8	全景	固		一个人，指挥着其他人追	站住，站住	13	3
9	全景	固		男一号拉着女一号的手，发现了一道门，准备跑进去	脚步声	16	2
10	中景	固		跑进去	脚步声	18	2
11	特写	固		门关上，特写男、女一号在颤抖的肩膀		20	2
12	特写	固		他们很紧张，背靠着门	呼吸抽测声	22	2
13	特写	固		没有被发现，他们终于松了一口气		24	4
14	特写	拉		他们被惊呆了		26	1.5
15	全景	固		男二、三号把医护人员、保安从另一个门引了进来	上去，上去啊	27.5	1
16	全景	固		男一号拉着女一号跑向楼梯	脚步声	28.5	3
17	中景	固	俯视	男一号回头看了一下	脚步声	31.5	2

续表

镜号	景别	镜头运动	镜头视点	内容	对白音效	时节（第×秒开始）	时跨（经过×秒）
18	全景	固		男一号跑上了二楼	男二号：快点走，他们追上来了	33.5	1
19	全景	固		女一号也跑了上来	脚步声	34.5	2
20	全景	固		男二、三、四号，女二、三、四号也跑了上来	脚步声	36.5	2
21	中景	固		医护人员、保安也上到了二楼	脚步声	38.5	1
22	特写	抖	仰视	特写脚在向镜头跑	脚步声	39.5	1
23	全景	抖		倾尽全力向镜头跑，像是参加比赛一样	脚步声	40.5	0.5
24	中景	固		房间里的人打开门，看着在跑的他们	脚步声	41	3
25	全景	固		他们背对着镜头跑		44	1
26	中景	固		开门的人看了1s，医护人员、保安从镜头左边跑到右边		45	1.5
27	中景	固		门里的人被吓到了		46.5	1
28	中景	抖		门里的人跑了出来朝向镜头跑，有个保安用灯照了下他	保安：你进去	47.5	1.5
29	中景	固		其他门里的人也走出了门外，但是他们不知道发生了什么事		49	2
30	中景	抖		男一号带着女一号跑	脚步声	51	1.5
31	中景	推		有个保安出现在前面		52.5	2
32	全景	固	俯视	那个保安站在过道中间，把路挡住		54.5	1
33	中景	抖		男一号推开前面挡住路的人	脚步声	55.5	2
34	全景	固		出现了更多人在前面拦住		57.5	4
35	中景	固		从门里面跑出来的那个人把其中的一个保安推倒在地	保安：别跑	61.5	3
36	全景	固		男、女二、三、四号他们也跑了过来		64.5	2
37	全景	固		继续跑		66.5	3
38	全景	固	俯视	男一号在拐角处发现楼梯		69.5	3
39	中景	抖	俯视	男一号拉着女一号的手，跑下楼梯，下面有个保安在		72.5	2
40	中景	固		男一号踢开前面的保安，女一号继续下楼		74.5	2
41	全景	固		切换到电视机在播放奥运会赛跑的画面	人们的欢呼声，乐器声	76.5	1.5
42	中景	抖		男一号手撑着扶栏，牵着女一号继续跑		78	1
43	全景	下移		男二号坐在扶栏上滑下楼梯		79	2
44	全景	固		男一号牵着女一号跑，男二号跟在后面		81	1.5
45	全景	固		大家都在跑，后面的医护保安也在追		82.5	2
46	中景	固		男二号把每个门都敲一遍		84.5	2

以下略

三、任务实施

① 首先需要整理草图,画出静态分镜头,并留作制作动态分镜头时使用的草图依据(图4-42)。

图4-42 草稿绘制(学生模拟作业)

②运用Photoshop制作软件把人物、景物的图层分开,方便制作动态效果(图4-43)。

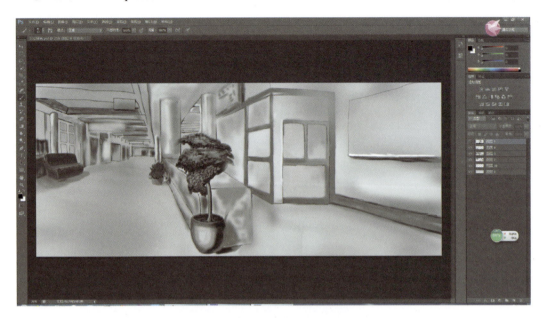

图4-43　景物绘制(学生模拟作业)

A. 在Photoshop中绘画景物图层(图4-44)。

图4-44　Photoshop绘制人物图层(学生模拟作业)

B. 再通过Photoshop制作人物图层,并把人物图层与景物图层分别保存,以便制作动态分镜头之用(图4-45)。

③运用Flash制作软件制作动态分镜。

A. 导入到库:点开左上角的文件,再点击导入,选择导入到库,之后就是选择想要导入的文件(图4-45)。

图4-45　把Photoshop中的人物、景物图层导入Flash库中（学生模拟作业）

B.时间轴与图层：左下方的数字为时间的帧数，最左边的空白框里面可以添加新的图层，把想区分开的素材，按不同的图层摆放，右边的时间轴，能在上面编辑时间的长短（图4-46）。

图4-46　把人物和景物放置于不同的图层（学生模拟作业）

C.事先将音乐文件转换MP3格式，之后直接拉到库，创建一个新的图层，按F6设置一个关键帧，把音乐拉进场景（图4-47）。

图4-47　把人物和景物图层分别创建补间动画，按照剧本要求进行移动并把音效文件进行编辑合成最终输出影片（学生模拟作业）

经过以上的练习，对动态分镜头设计已有一个初步的认识。当然随着科技的进步，影视作品的要求越来越高，对动态分镜头的需求也将逐步增加，成为未来分镜头设计的趋势，作为未来的分镜头设计工作者，都需要掌握动态分镜头设计的能力，在分镜头设计的每一个知识层面上做好准备，那美好的前途将为你而敞开。

课后练习

1.对实训内容进行临摹并根据已经给出二部分分镜头，继续落实绘制剩下的分镜头画面。

2.尝试自己写一个关于中国传统文化的剧本，并根据剧本做出人物设计、场景设计以及静态和动态分镜头。

模块五 优秀分镜头设计欣赏

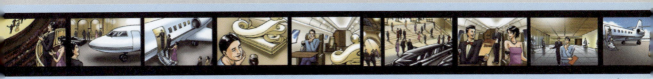

斯柯达汽车作为大众旗下的一款实用型家庭轿车，消费的受众主要是有一定收入的中青年。所以在设计广告分镜头的时候需要注意镜头的节奏，既要显示出汽车稳重的个性，也要突出温情的一面，并使用简单明了的方法达到展示商品的效果（图5-1）。

图5-1

图 5-1

模块五 优秀分镜头设计欣赏

图5-1　斯柯达广告分镜头设计　（邓伟聪提供）

索尼公司一直对产品的外观设计一丝不苟，这款电视机广告把电视、优雅的女性、钻石联系在一起，场景变化不大，但是在有限的空间里，分镜头设计师需要模拟出镜头的变化，这是极不容易的一件事（图5-2）。

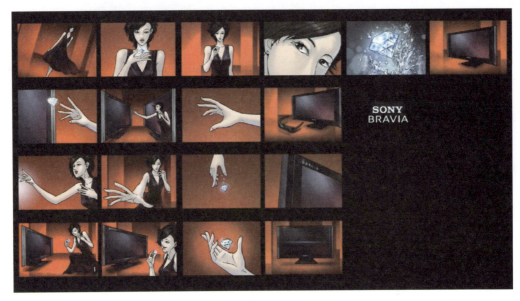

图5-2　索尼电视广告分镜头设计（邓伟聪提供）

海南航空股份有限公司是一个年轻的五星级航空公司，广告中海南航空突出各种职业、各种阶层的照顾，于是场景与人物趋于复杂，分镜头设计师需要在这个分镜头设计中把握场景调度与人物调度，必须有良好的大局观（图5-3）。

人头马XO的广告服务受众是成年人，于是色调的设计非常重要（图5-4）。

大大泡泡糖广告的对象是儿童与青年人，色调趋于鲜艳，人物以活泼的儿童与大大泡泡糖超人为主角，镜头移动比较快、变化较多，分镜头设计师必须有良好的空间想象力（图5-5）。

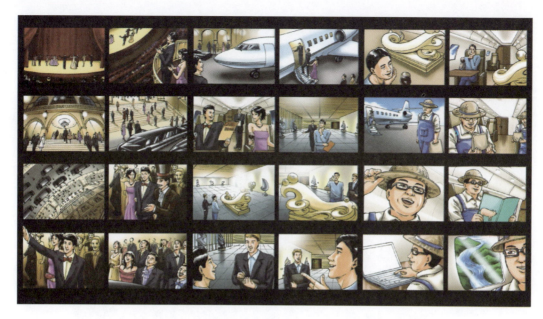

图5-3 海南航空广告分镜头设计（邓伟聪提供）

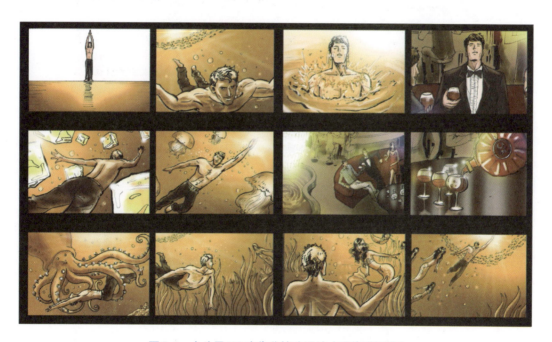

图5-4 人头马XO广告分镜头设计（邓伟聪提供）

　　葡萄适是一款运动饮料，广告中的角色是一个个喝了葡萄适的小豆豆，并不是真实的人物，而景物却是一个真实的办公室场景，怎么协调两者之间的关系，成为分镜头设计师重要的课题（图5-6）。

　　真功夫快餐店的这款分镜头设计，客户要求广告画面的色调与企业vi的标准色调一样，于是在场景和人物设计中，分镜头设计师必须考虑到相关的元素，以便广告分镜头能适合提案要求（图5-7）。

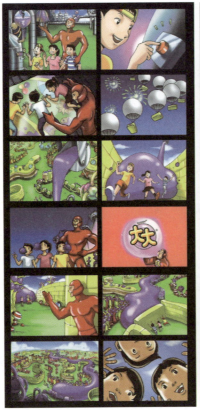

图5-5 大大泡泡糖广告分镜头设计(邓伟聪提供)

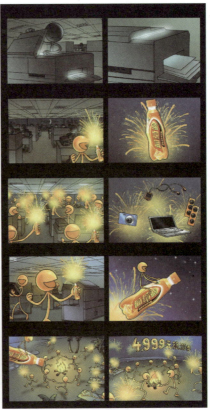

图5-6 葡萄适广告分镜头设计(邓伟聪提供)

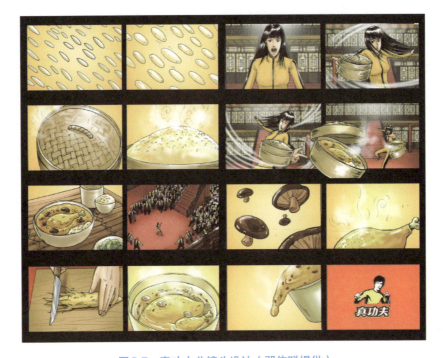

图5-7 真功夫分镜头设计(邓伟聪提供)

《亚基拉》是日本漫画家及动画导演大友克洋于1988年推出的动画电影，根据大友自己的原作漫画所改编。《亚基拉》在西方世界引起广泛的回响，并造成一波日本动画风潮（图5-8）。

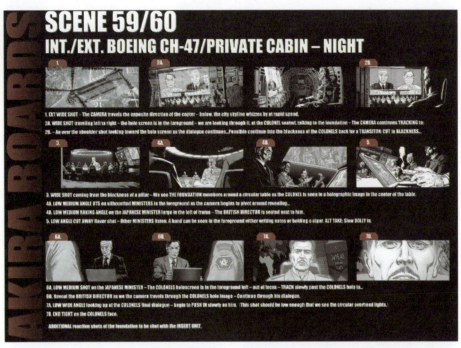

图5-8

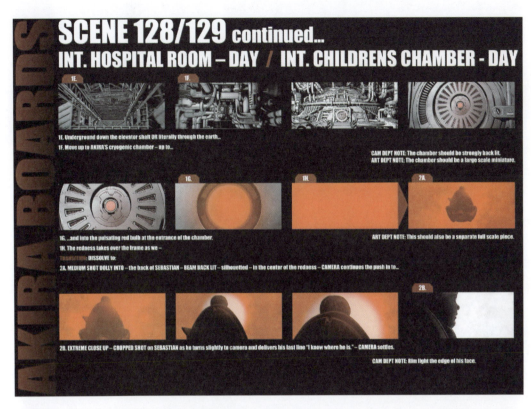

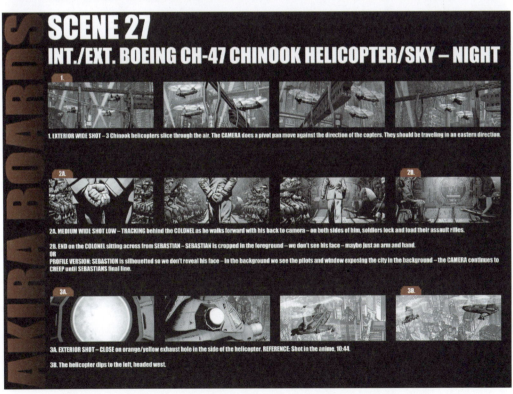

图5-8 动画片《亚基拉》动画电影分镜头设计

参 考 文 献

[1] 邓文达.动画分镜头设计与制作.北京：人民邮电出版社，2012.

[2] 孙立军.动画分镜头技法.北京：京华出版社，2010.

[3] 乔瑟·克里斯提亚诺著.分镜头脚本设计教程.赵嫣.梅叶挺译.北京：中国青年出版社，2008.